How

창의성,
어떻게 키울 수 있을까?

창의성 어떻게 키울 수 있을까?

초판 1쇄 인쇄 2020년 2월 10일
초판 1쇄 발행 2020년 2월 20일

지 은 이 박 지 숙
펴 낸 이 이 지 선
디 자 인 아뜰리에 담아(atelier damah)
펴 낸 곳 아트브릿지(ART BRIDGE)
인 쇄 영진문원
출판등록 제 2016-000060 호

주 소 서울시 동작구 동작대로 29길 9
전 화 010-5460-7698
메 일 artbridgepb@gmail.com
I S B N 979-11-6216-183-8

「 이 도서의 국립중앙도서관 출판예정도서목록(CIP)은 서지정보유통지원시스템
홈페이지(http://seoji.nl.go.kr)와 국가자료종합목록 구축시스템(http://kolis-net.nl.go.kr)에서
이용하실 수 있습니다. (CIP제어번호 : CIP2020003376) 」

* 본 저서는 한국 기초 조형 학회 창립 20주년 기념 학술지원 사업에 의하여 출판 되었습니다.

창의성,
어떻게 키울 수 있을까?

박지숙 지음

아트브릿지

감사의 말

　이 책을 출간하도록 기회를 주신 ‘한국기초조형학회’의 관계자분들께
감사드립니다. 그리고 ‘레오나르도 다빈치의 7원칙’과 관련하여 자료
를 수록하도록 하락해 주신 리드리드출판사 강유균대표님께도 감사
를 표합니다.
　무엇보다 바쁜 일정에도 불구하고 정성껏 원고 교정을 봐주신
양인숙선생님께 고마움을 전하며, 이 책이 완성되도록 디자인을 맡아
주신 ‘아뜰리에 담아’에게도 감사의 박수를 보냅니다.

Prologue

새로운 것들이 파도처럼 몰려온다.
앞선 물결은 다가온 파도에 이미 사라지고 다시 들이닥친다.
최근 우리가 속한 세상이다.

최신형 컴퓨터나 스마트폰을 구입한 우리의 손은 조금만 지나면 새로운 기기와 프로그램으로 옮겨간다. 인터넷과 휴대폰으로 인한 일상의 혁명으로 전(前)세기까지는 상상도 못 했던 기술 혁신의 세기를 일으킨 주역은 누구였을까?

새로운 것, 보다 편한 것, 아름다운 것에 대한 인류의 열망.
그와 함께 했던 역사의 거대한 흐름 저변에서 이를 실현시킨 주인공.
그는 창의력이라 해도 과언이 아닐 것이다.

창의성은 개인의 삶을 빚어 가는 과정에서 성공과 행복에 불을 붙여 주는 불꽃같은 존재로 자신과 주변사람들을 행복하게 해 주는 소중한 능력이다. 개개인이 창의성을 실현할 때, 개인의 가치는 높아지고, 더불어 사회의 부가가치도 함께 올라간다.

최근 창의성에 대한 연구는 다양한 형태로 진행되고 있으나 그것을 우리일상에서 실현할 수 있는 다양한 방법 또한 좀 더 진전되어야 할 것이다.

　창의성 연구에는 다양한 접근방법이 있다. 대부분의 접근을 통해 밝혀진 연구 결과들은 신뢰할만한 연구 방법과 건전한 학문적 근거를 활용하고 있으므로 유용하다. 그러나 창의적 과정은 다면적이고, 창의성을 정의하는 것은 매우 복잡한 문제이다.

창의성 = 어떻게 (HOW)의 문제

　창의성을 발휘한다는 것은 '무엇'이 아니라 '어떻게'의 문제이다. 창의적 발상의 근원은 '무엇을 끄집어낼 것인가'가 아니라 '어떻게 끄집어낼 것인가'에 달려 있기 때문이다.

　대학 강단에서 30년간 행해진 미술교육에 대한 연구는, '창의성'을 키울 수 있는 방안에 대한 관심으로 진화되었다. 무엇보다 미술이 '창의성의 잠재 가능성'을 진단하고 실현할 수 있는 장르 일 뿐만 아니라 '정서적 치유'에 유용한 장르임을 알게 된 것이다.

　사람들이 예술 활동을 할 때 두뇌의 자극이 활발해져 스파크가 일어난다는 연구결과는 무수히 많다. 그동안 '창의성'을 정리한 자료들과 논문들을 모아 한 권의 책을 출간하는 것은 필자의 오랜 염원이었다

　독자들은 이 책을 통하여 현대사회에서 창의성이 중요한 이유와 학자들이 주장하는 창의성의 개념과 이론, 창의적인 사람들의 특성, 창

의성의 발달과 환경 등을 살펴볼 수 있을 것이다. 더불어 창의성에 창의적인 문제해결 능력을 개발시킬 수 있는 다양한 창의적 과정과 창의·인성을 키울 수 있는 실제 프로그램, 그리고 창의성을 실천할 수 있는 방법 등에 대한 이해와 실제 정보를 얻을 수 있을 것이다.

이 책이 창의성을 학문의 대상으로 연구하는 사람, 창의성 교육에 관심을 갖고 있는 교육자, 자녀를 창의적인 인재가 되도록 키우는 데 관심이 있는 학부모, 자신의 창의적 잠재력을 이해하고 그것을 삶의 현장에서 최대한 발휘하고 싶은 학생, 직장인, 일반인 등에게 '마중물'과 같은 역할을 하는데 작은 도움이 되기를 바란다.

창의성 알아보기

1부에서는 첫째로, 창의성이란 무엇일까 정의 해본다. 그 다음 학자들의 정의와 역사적 심리적 철학적인 측면에서 접근한 내용들을 요약 제시했다.

셋째로는 창의성을 이루는 구성요소에 대해 알아보았다. 창의성의 정의와 개념에 다양한 해석이 있지만 이를 통해 공통된 요소를 찾아낼 수 있다.

다음은 창의적인 사람이 갖고 있는 특성이 무엇 일까? 창의적인 사람이 되기 위해서는 어떻게 해야 하는가? 창의적인 사람의 습관과 행동, 기본자세에 대해 언급한다.

1부 후반부에서는 다시 창의성이 왜 필요한지 반문해 보고, 끝으로 창의성은 가르칠 수 있는가? 어린 시절부터 가르쳐야 하는 창의성의 근력 등으로 구성하였다.

창의성 실천하기

2부에서는 창의적 잠재력 발현을 돕기 위한 실천 방안들을 소개한다. 창의성은 생각이 아니라 실천이다. 새롭게 보는 것은 창의성의 핵심이다. 강렬한 열망이 창의성을 이끌어 간다.

그 동안 영감을 받았던 선행 연구들, 특히 마이클 겔브(michael Gelb), 루트번스타인 부부(Root-Bernstein), 앤젤라 더크워스(Angela Duckworth)가 집필한 저서에서 저자들이 주장하는 창의성의 개념과 내용들을 요약한다. 이를 토대로 창의성을 실천 할 수 있는 방법들을 제시하였다.

미래를 살아갈 아이들에게 기존 지식의 활용과 이를 통합해 새로운 것을 창조할 수 있는 능력을 키워 주는 창의성 교육의 중요성은 이미 우리시대의 화두이다. 나아가 창의성을 발휘하고 촉진시키며 확산하기 위한 바탕은 '인성'이며 우리 교육의 가장 시급한 과제이다.

훌륭하게 만든 창의적 성취를 파괴하는 잘못된 인성을 주변에서 얼마나 많이 보았는가!
이 시대는 창의적 마인드를 가진 인재도 필요하지만, 공동체를 위해 능력을 나눌 수 있는 '창의 · 인성'을 가진 인재가 절실하다. 인성이야말로 우리 교육에 가장 밑바탕이 되어야 할 것이며 창의 · 인성 교육이 올바로 실천될 때 비로소 교육의 위대함은 실현 될 것이다.

창의성 교육을 혹시나 '공부를 잘하기' 위한 교육이라 생각하지 않기를, 그리고 '속도 위주' 결과에만 집착하지 말기를 바란다. 엉뚱한 사람도, 생각이 다른 아이도 무시되지 않고 자신만의 잠재된 창의적 능력을 자유롭게 펼칠 수 있는 인간적 지혜와 너른 포용력이 우리의 삶 속에 녹아들기를 간절히 바라는 마음이다.

　이 책의 집필을 통하여 미래를 이끌어 갈 젊은이들에게 그들의 창의성을 최대한 계발시켜 주는 것은 곧 교육의 막중한 책무이자 권리이며 교육 현장에서 모두가 매진해야하는 일임을 다시 한 번 다짐하게 된다.

2020년 2월
'師鄕'의 연구실에서
박 지 숙

Contents

PART

2

창의성 실천하기

창의성은 낯선 것에 대한 즐거움이다.

PART

1/

창의성 알아보기

상상력은 창조의 시발점이다.
당신은 원하는 것을 상상하고
상상하는 것을 행동에 옮길 것이며,
종국에는 행동에 옮길 것을 창조하게 된다.

- 조지 버나드 쇼 (George Bernard Shaw)

what

1/

창의성이란
무엇일까?

1

창의성 알아보기

1. 창의성이란 무엇일까?

　최근 그 어디에서도 이 창의성 개발의 중요성을 언급하지 않는 곳을 찾아보기 힘들 정도로, 창의성은 이제 이 시대의 화두(話頭)가 되었다. 창의성은 중요하고 광범위한 주제이므로 정의하기가 쉽지 않으며 정의하기가 어려운 이유는 창의성을 이루는 구성요소도 다양하다는 사실 때문이다.

　창의성은 기술 혁신, 교육, 사업, 예술, 과학 등에서 중요한 역할을 한다. 창의성으로 인해 유명해진 사람들은 전문성과 창의성이 관련 있다. 또 어떤 사람들은 삶에서 새로운 결과물을 만들고 새로운 문제를 해결하는 일들을 창의적으로 해나간다.[1]

　아주 오래전부터 창의성에 대해 많은 사람들이 관심을 가져왔다는 증거들은 다양하다. 고대 그리스 시대 철학자, 예술가들의 창의적이고 심미적인 논의에서부터 건축이나 공학 분야의 창의적인 작품에 이

르기까지 그 역사는 오래되었다. 그러나 창의성이 무엇인지에 대한 개념을 정의함에 있어 사람들의 의견은 분분하다.

창의성은 어느 날 갑자기 생기는 것은 아니지만, 우연히 길을 가다가 맞닥뜨릴 수도 있는 것이다. 창의성은 지속적인 자기성찰과 훈련, 노력, 감성적인 생각에서 나온다. 그리고 창의성은 개인이 갖고 있는 지식과 정보, 기술, 경험을 어떻게 삶에 활용하느냐에 따라 개개인의 차이가 날 수 있으며 자신의 내면에 충만한 에너지에 따라 창작 활동이 활발해지므로 동기부여와도 깊은 관계가 있다.

국어사전을 보면, 창조는 '전에 없던 것을 처음으로 만드는 것, 창의는 '새로운 의견을 생각해내는 것'이라고 정의하고 있다. 그런 반면 창신이란 단어는 자주 사용하지는 않는다.

최인수 교수는 우리가 일반적으로 사용하는 창의성, 창조성은 대부분 창의적 결과물을 만들어 내는 실용 기능적인 의미로 활용되며 창조와 창의가 큰 구분 없이 사용된다고 한다.[2] 이런 관점에서 개인적으로 창조성보다 창의성이라는 말을 더 많이 사용한다. 그 이유는 결과에 초점을 맞추는 창조보다 그에 앞서 독창적인 아이디어를 내는 과정 중심의 창의교육을 중요하게 생각하기 때문이다.

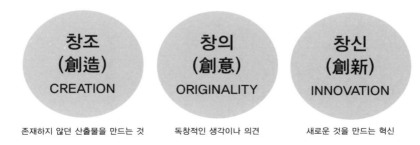

창조 (創造) CREATION	창의 (創意) ORIGINALITY	창신 (創新) INNOVATION
존재하지 않던 산출물을 만드는 것	독창적인 생각이나 의견	새로운 것을 만드는 혁신

대부분의 사람들은 창의성을 선천적으로 뛰어난 DNA를 갖고 태어
나거나 다른 사람과 다른 특별한 행동을 하는 특성이라고 간주하는
경향이 있다. 이런 견해대로라면 재능이 뛰어나지도 않고 특이한 행
동을 해본 적도 없는 대다수의 사람들은 본인과 창의성이 상관없는
일이라고 생각할 수 있다. 그러나 창의성은 그렇게 특별한 것이 아닌
누구나 갖고 있는 능력으로 뚜렷한 목적의식과 지속적인 열정만 있으
면 발현될 수 있는 개인의 고유한 특성이다.

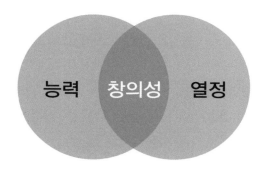

　많은 사람들이 갖고 있는 창의성에 대한 가장 큰 오해는 창의성을
자신이 하고 싶은 일을 마음대로 할 수 있는 능력이라고 생각하는 것
이다. 즉, 창의적인 사람 중에는 타인의 시선을 생각하지 않고 즉흥적
으로 행동하는 사람도 있지만, 그런 행동이 결코 창의성이라고 간주
될 수는 없다. 일상생활에서 다른 사람들과 다르게 행동하는 것만이
창의적인 행동이 되는 것은 아니라는 것이다. 전경원은 창의성의 오
해와 이해를 다음과 같이 제시하였다.[3]

　창의성은 일반 사람들과는 상관이 없고 저명한 예술가나 사회 현장
에서 창의적인 일을 담당하는 전문가와 같은 특별한 사람만 갖고 있

는 능력이라는 것 또한 잘못된 생각이다. 창의성은 가정에서 멋진 식탁을 창의적으로 준비하는 전업주부에서부터 새로운 학문의 원리를 창조하는 학자나 예술가에 이르기까지 많은 사람에게 필요하다.

오해	이해
• 창의성은 소수의 영재들에게서만 나타난다.	• 창의성은 정도의 차이는 있지만 모든 사람에게 나타난다.
• 창의성은 배울 수 없는 것이다.	• 창의성은 배울 수 있는 것이다.
• 발산적인 사고를 의미한다.	• 발산적 사고를 포함한 복합적 사고를 의미한다.
• 정신이 이상한 것을 의미한다.	• 정신적으로 건강한 것을 의미한다.
• 완전히 새로운 것이다.	• 완전히 새로운 것만을 의미하는 것은 아니다.
• 노력을 하지 않아도 창의적인 생각이 떠오른다.	• 창의성은 노력해야만 얻어지는 것이다.
• 창의적인 사람은 대작을 남긴다.	• 창의적인 사람은 실패작도 남긴다.
• 전문가만이 창의성을 발휘한다.	• 아마추어도 창의성을 발휘하기도 한다.

표 1) 창의성에 대한 오해와 이해

가드너(Gardner)는 창의성이란 일정 기간 동안 훈련을 경험했고, 모험심이 있으며, 남에게 굴복하지 않는 성격의 재능이 있는 사람이라고 정의했다.[4] 창의적인 사람은 규칙적으로 문제를 해결하고, 새로운 물건을 만들어 내거나, 처음에는 특이한 것으로 여겨지나 궁극적으로 한 영역에서 새로운 문제의 성격을 규명하는 사람이다.

이런 점에서 우리의 일상에서 창의성을 위한 교육 또한 다양하고 지속적으로 이루어져야 할 것이다. 이와 같은 견해는 일상적 창의성보

다는 탁월하고 명백한 창의성을 주장하는 전문가들에 의해 반론이 제기될 수도 있지만, 대부분 연구자들은 창의성이란 우리 각자가 공유해야 할 잠재성이고, 일상에서 매일 사용해야 할 재능이라고 주장한다.

스스로에게 '창의성이란 무엇인가?'라는 자문을 해보는 것은 해볼 만한 일이다. 그것에 대한 해답을 찾아가는 과정을 통해서 창의성의 실체를 느껴볼 수 있을 것이다.

결론적으로 창의성이란 살아가는 동안 지속적으로 필요하며, 나이나 교육 정도, 경제 상황, 직업의 종류 등과 관계없이 여러 가지 형태로 나타낼 수 있다. 하지만 창의성의 개념은 개인의 환경과 시대에 따른 문화, 경험과 활동, 가치나 신념 등과 같은 것들을 통해 생성되며 일반적으로 합의된 정의는 없다.

지금까지 기술한 여러 학자들의 창의성에 관한 정의들을 정리해 보면 창의성이란 어느 한 측면에서만 볼 것이 아니라 인지능력 측면과 성격적 측면을 함께 고려해야 함을 짐작하게 한다. 따라서 창의성 정의에 나타난 공통 요소를 확인할 수 있다.

> 창의성은 새로움, 희귀함과 관련 있는 능력이다.
> 창의성은 적합성, 유용성, 그리고 가치가 있어야 한다.
> 창의성은 외부로 발현되거나 외현되어야 한다.

창의성을 생각하고 그려보기

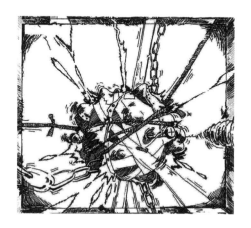

　"제목: 요동치는 스파크 - 봉인해제까지 17,520시간 남음 1, 2, 3, 4, 5,....

　지금까지 내 안에 쌓여있던 기발한 생각과 상상력이 일정시간 이후에는 스파크가 일어난다. 이 과정에서 나의 생각들은 확장되어 더 큰 상상력을 가지는 창의성의 덩어리가 될 것이다.

그림1) 서울세종고등학교 1학년 김준엽

* 이 작품은 2016년 서울교육대학교 미술영재교육원 1차 선발과정에서 '창의성'을 주제로 한 그림이며, 단어의 뜻을 생각해보고 다른 사람에게 전달할 수 있는 언어를 상징화하는 시각적 소통 능력을 평가한 그림이다.

창의성을 생각하고 그려보기

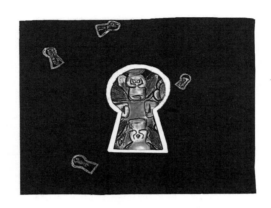

"제가 생각하는 창의성이란 문제를 해결하는 열쇠입니다. 즉, 어떤 하나의 문제를 해결하기 위해서는 상, 하, 좌, 우 등 다양한 방법으로 살펴보면서 문제 해결의 열쇠를 찾아가는 과정이라 생각합니다. 그래서 저는 자연을 나타내는 날개(조류), 물(어류), 나무(식물), 꽃(식물) 등을 여러 방향에 두고 생각아이를 통해 점점 확산해 가는 모습을 보여주고 싶었으며 그것들 속에 숨어있는 황금 열쇠를 찾아보는 재미도 더했습니다."

그림2) 서울영도초등학교 4학년 송강은

* 이 작품은 2016년 서울교육대학교 미술영재교육원 1차 선발과정에서 '창의성'을 주제로 한 그림이며, 단어의 뜻을 생각해보고 다른 사람에게 전달할 수 있는 언어를 상징화하는 시각적 소통 능력을 평가한 그림이다.

창의성을 생각하고 그려보기

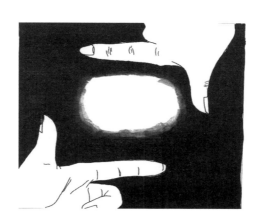

저는 '창의성'이란 단어를 어떠한 대상이든 남들과는 다른 새로운 시선으로 보는 능력이라고 생각하였습니다.
그림 한 가운데 뚫려있는 구멍으로 어떻게 무엇을 바라보느냐에 따라 어둠속에서 빛을 찾을 수 있고, 이전에 없던 새로운 것을 만들 수 있다고 생각합니다.

그림3) 성심여자중학교 2학년 최린

* 이 작품은 2016년 서울교육대학교 미술영재교육원 1차 선발과정에서 '창의성'을 주제로 한 그림이며, 단어의 뜻을 생각해보고 다른 사람에게 전달할 수 있는 언어를 상징화하는 시각적 소통 능력을 평가한 그림이다.

지식보다 중요한 것은 상상력이다.
지식에는 한계가 있지만 상상력은
세상 모든 것을 끌어안기 때문이다.
정말 위대하고 감동적인 모든 것은
자유롭게 일하는 이들이 창조한다.

– 알버트 아인슈타인(Albert Einstein)

how

2/

학자들은
창의성을
어떻게
정의하는가?

2. 학자들은 창의성을 어떻게 정의하는가?

창의성 연구에는 다양한 접근이 있다. 대부분의 접근을 통해 밝혀진 연구 결과들이 신뢰할만한 연구 방법과 건전한 학문적 근거를 활용했다면 유용할 것이다. 그러나 창의적 과정은 다면적이고, 창의성을 정의하는 것은 매우 복잡한 문제이다.

심리학 분야에서 어떤 개념에 대한 정의가 하나로 일치된 경우는 찾아보기 힘들지만 그중에서도 창의성에 대한 정의는 학자의 수만큼 많다고 해도 과언이 아니다. 그것은 데이비스(Davis)가 지적한 것처럼, 창의성이 어렵고 복잡하며 다면적인 성격을 띠고 있기 때문이고, 인간의 가장 높은 수준의 수행과 성취이기 때문일 것이다.[5]

창의성이 복잡성(complex) 혹은 증후군(syndrome)으로 정의되어 왔다는 사실은 놀라운 일이 아니다. 이러한 의미는 모두 창의성이 예술과 과학 등 다양한 영역에서 표현될 수 있고, 종종 인지적이거나 사회적인 다른 과정들이 창의성에 포함된다는 것이다. 그러므로 창의성의 연구는 행동적, 임상적, 인지적, 경제적, 교육적, 진화론적, 역사적, 조직적, 성격적, 사회적 관점 등 간 학문적이라고 할 수 있다.[6]

연구 분야 면에서도 마크(Mark A. Runco)는 사회와 환경, 문화, 성격, 유전자 등을 포함하여 개개인이 갖고 있는 많은 요인들에 의해 영향을 받는다.는 주장처럼 다양하게 논의되고 있다.[7]

창의적인 사람의 정의를 위해 가장 널리 사용되고 있는 방법은 로데스(Rhodes)에 의해 이루어졌고, 지금까지도 창의성 연구에서 중요한 근간이 되고 있다. 로데스는 창의성에 대한 정의 총 56개 중에서 40개는 창의성에 대한 정의를 다루었고, 16개는 상상력에 관한 것이었다고 한다. 이것을 비교 분석하고 종합하여 창의성의 요소를 4가지로 규정하였다.[8]

20세기 이전에는 창의성을 소수의 사람만 갖는 선천적인 특수 능력으로 간주하였다. 그러다 1920년대에 들어서야 게슈탈트(Gestalt) 학파가 창의적 사고를 연구하면서 '재구성(reconstruction)'이란 개념을 창의적 문제 해결의 기본으로 중시했다. 그러나 창의성에 대한 과학적인 시도는 1950년대 초에 길포드(Guilford)와 토랜스(Torrance) 같은 학자들에 의해 이루어졌다.[9]

심리학자들은 창의성을 과학적으로 연구하기 시작해 개인에 초점을 두거나, 환경에 초점을 두어 설명해 왔다. 그러나 가장 최근에는 기존의 창의성에 대한 개인 중심적 접근과 환경 중심적 접근을 통합한 이론들이 제시되었다. 이러한 창의성 이론들은 [그림4]과 같이 인지적 접근, 성격 특성 및 동기적 접근, 사회 심리학적 접근, 그리고 통합적 접근의 방법으로 연구하고 있음을 알 수 있다.

심리 역동적 접근(psychodynamic approach)은 길포드(Gilford)에 의해 제기되었는데 그는 창의성이 의식과 무의식적 욕구 사이의 긴장에서부터 나타난다고 보았다. 그러므로 창의성을 그 성취를 이루기

위한 '정신적 능력'이라고 정의했다. 이런 정신적 능력에는 유창성, 융통성, 독창성, 정교성 등으로 확산적 사고능력에 포함된다고 했다.[10] 이런 관점을 기반으로 심리 측정 전문가들이 연구하면서 창의적 측정 도구의 이론적 근간을 이루게 되었다.[11]

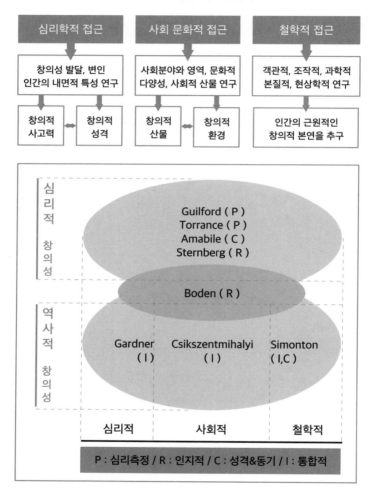

그림 4) 창의성 연구와 접근방법과 내용

인지적인 접근(cognitive approach) 방법은 보든(Boden)이 창의성 실현되는 사고 과정에서 '심리적 창의성'을 중요시하고, 역사적인 평가와 검증을 거친 결과물이 생산되어야만 창의적이라고 명명하였고, '역사적 창의성'과 함께 2가지를 주장했다.

성격특성 및 동기적 접근은 창의적 실현을 위해서 필요한 성격적 특성이 어떤 것이 있는지 연구해 보는 접근 방법으로 창의성의 근원을 개인이 지니고 있는 정의적 특성에서 보고자 했다.

통합적 접근(confluence approach) 측면에서는 창의성의 실현을 위해서는 개인의 능력뿐만 아니라 개인이 속한 사회나 지식체계 등 여러 요소들의 상호작용이 필요하다는 주장이다. 또한 창의적 실현을 위해서 '동기'의 중요성을 강조하고 있다.[12] 이런 상호작용의 중요성은 [그림5]에서 제시한 칙센트미하이(Csikszenmihalyi)의 모델과 같이 분야, 영역, 개인의 세 가지 연동작용을 제시한다.[13]

- 분야- 창의적 아이디어나 산물을 평가하고 선택하는 것
- 영역- 구체적인 지식과 결과물로 학습을 통해 발전되는 상징체계
- 개인- 동기, 경험, 유전, 인지적, 성격적 특성으로 확장하는 것

아마빌레(Amabile)는 행동이나 산출물들이 창의적이기 위해 공통적으로 지녀야 하는 특징으로 새로움(Novelty)과 적절함(Appropriateness)이라는 두 요소를 꼽고 있다. 즉, 창의적인 것은 새롭고 독특해야 하며, 또 단순히 새롭고 독특하기만 한 것이 아니라 내용이나 효과면에서 유용하고 현실적이며 적합해야 한다는 것이다.[14]

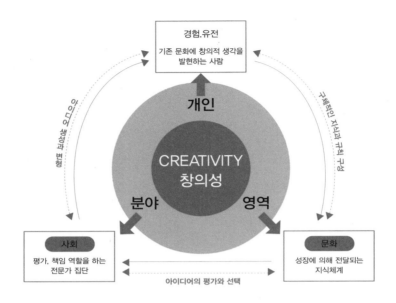

그림 5) 칙센트미하이 창의성 상호작용 모델

이외에도 창의성의 다양한 정의들과 접근 방법들을 다음과 같다. 와이스버그(Weisberg)는 "창의성이란 천재와 같은 특별한 소수에 적용되는 것이 아니다. 그러나 창의적인 사람은 그렇지 못한 사람과 비교해 볼 때, 전문지식을 많이 가지고 있고 또한 하는 일에 열정적으로 헌신하는 것이 특징이다."라고 하였다.[15]

배런 (Barron)은 창의성에서 개인적 철학의 역할을 언급하면서 "다른 문화, 다른 민족, 다른 종교에 대하여 폭넓게 수용하는 태도를 가지고 융통성 있는 신념을 가지는 것이 창의성을 향상시킨다."

마이어(Mayer)는 "대부분의 창의성 이론가들이 동의하는 창의성에 대한 가장 일반적 정의는 새롭고, 질적으로 수준이 높으며, 적절한 산물을 생산해 내는 능력이다."라고 했다.[16]

테일러(D.W.Taylor)는 결과물을 강조하는 입장으로 "창의성은 특정한 목적을 갖고 모인 집단에 의하여 지속적이고 유용하고 만족스러운 것으로 받아들여진 신기한 작품을 만들어내는 과정"이며 "창의성은 체계적으로 분류될 수 있다"라고 정의했다.[17]

최인수 교수는 "창의성은 어떤 문제를 해결하려 할 때나 새로운 것을 만들어낼 때 인간만이 가지고 있는 신비하고 비밀스러운 능력이다. 창의성은 누구든지 가지고 있는 기본 능력, 소양, 자질과 잠재력이다."라고 밝힌 바 있다.[18]

지금까지 살펴본 창의성의 접근 이론들로, 사회, 분야와 영역, 과제 수준에서 다양한 사회적·환경적 요인들이 창의성에 영향을 미친다는 것을 알 수 있다. 이를 종합하면, "창의성은 새롭게 신기한 것을 만들어내는 힘이며, 모방이나 재연이 아닌 새롭고 독특한 문제해결 방법이고, 내용이나 효과 면에서는 유용하고 현실적으로 적합한 아이디어를 만들어가는 능력이다."라는 것이다. 그러므로 창의성을 정확하게 진단하기 위해서는 과거 개인 특성을 중심으로 파악하려는 방향에서 더 나아가 개인적 성격, 지적 능력, 동기뿐만 아니라 사회적 환경, 능력 등을 다면적으로 연구하고, 이들 간의 긴밀한 상호작용이 이루어져야 할 것이다.

창의성이란 문제를 해결하기 위하여
아이디어를 내고, 가설을 세우고
검증하며, 그 결과를 전달하는 과정이다.
깊이 생각하고 몰입해야 하며 지속적인
열정과 도전이 있어야 한다.

– 토랜스(Torrance)

what

3/

창의성을
이루는 요소는
무엇일까?

3. 창의성을 이루는 요소는 무엇일까?

1. 아마빌레(Amabile)의 세 가지 구성 모델

　심리학자인 아마빌레(Amabile)는 과거 재능의 측면에서만 강조하던 창의성에서 한 걸음 나아간 관점을 제시하였다. 창의성을 길러주기 위해서는 학생들의 재능, 기술, 흥미가 서로 상호작용하여 창의성의 공통점을 찾아내고 계발하도록 도와주어야 한다.[19] [그림6]

- 영역 관련 기능(domain-relevant skills) : 일정한 영역에서의 소질, 지식, 재주와 같은 기능으로 전공분야에 대한 뛰어난 지식을 갖고 있어야 한다.
- 창의성 관련 기능(creativity-relevant skills) : 자신의 능력 보다 창의적인 결과를 달성하기 위해서는 지식과 기술이 있어도 융통성이 있어야 그 능력이 발휘될 수 있다.
- 과제 동기(task-motivation) : 개인의 열정, 효능감, 도전 등 자신의 일에 대한 강한 욕구와 내적 동기가 충만해야 실현 가능해진다.

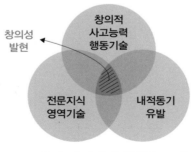

그림 6) 아마빌레 창의성 모델

2. 토렌스(Torrance)의 창의적 행동 예측 모델

토랜스는 창의적 행동이 실현되기 위해서는 개발되어야 하는 능력에 가장 초점을 두면서 창의적 능력뿐만 아니라 창의적 기술과 동기를 고려하는 모델을 다음과 같이 제시했다.[20] [그림7]

그는 "창의성이란 곤란한 문제를 인식하고 그것을 해결하기 위하여 아이디어를 내고, 가설을 세우고 검증하며, 그 결과를 전달하는 과정"이라고 정의하면서 그의 저서 『창의성과 사토리를 찾아서(The Search for Satori and Creativity, 1979)』에서 다음과 같이 덧붙인다. 신선하고 특이하게 사고하고 행동하기 위해서는 깊게 생각하고 몰입해야 하며, 엉뚱한 일도 해 보고, 남들이 들어가지 않는 곳에 들어가 보는 등 지속적인 열정과 도전이 있어야 한다.[21]

결국 창의적 능력과 기능을 가진 사람은 창의적 동기가 생기기만 한다면, 창의적 성취를 이룰 수 있다. 이와 마찬가지로 그는 창의적인 능력과 동기를 지니고 있는 사람은 필요한 창의적 기능을 습득하기만 하면, 창의적 성취자가 될 수 있다고 주장한다.

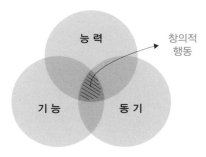

그림 7) 토랜스의 창의적 행동 모델

3. 얼반(Urban)의 창의성 요소 모델

독일 하노버 대학교의 얼반(Urban)은 창의성은 단순히 확산적 사고만을 뜻하는 것이 아니라고 강조하면서 창의적 과정의 요소를 다음과 같이 여섯 가지로 설명하고 있다.[22][그림8]

• 확산적 사고력은 창의적인 성취를 위한 요소로서 다른 요소들과 상호작용하며, 기능적으로 다음과 같은 역할을 수행한다.
　유창성- 아이디어의 양에 따라 결정
　융통성- 아이디어나 해결 방법의 종류, 범주를 바꾸는 방법
　독창성- 아이디어의 희귀성에 관련
　정교성- 아이디어를 구체화하거나 변형시키는 정교성
　민감성- 문제를 찾는 능력
• 일반적인 지적 능력
　창의적 활동의 시작 단계에서는 자료를 수집하고 준비하기 위해 분석, 추론적, 논리적 사고가 꼭 필요하다. 마지막 단계에서는 비판적·평가적 사고가 창의적 활동으로 아이디어를 정교화하고 구체화하고 결과물을 만들어 내기 위해 필요하다. 따라서 확산적 사고와 일반적 지식의 두 요소가 조화를 이룰 때 창의성이 커진다.
• 구체적 지식과 기술
　특정 영역의 지식이나 사고 기술을 연마하지 않고 확산적 사고만으로 우수한 창의성을 발휘할 수는 없다. 특히 역사적으로 혁신적이고 뛰어난 인물이나 아이디어를 생성해 내는 데 있어서 그 중요성이 판명된다.

- 집중과 과제 집착력

특정 영역의 치밀한 지식과 기능을 갖기 위해서는 훈련을 통해서 주제에 대한 강한 집착과 끈기를 갖추어야 한다. 주의 집중을 해야 정보와 자료 수집·분석 등을 전문화할 수 있다.

- 동기 또는 동기화

현실적인 보상이나 성취를 이루려고 하는 작업 자체에 관심이나 강한 욕구, 그 일에 대한 내적 동기가 높을 때 실현 가능해지며 창의성도 높아진다.

- 개방성

애매모호함에 대한 참을성(sfmato)은 문제 해결 과정에서 집중적인 활동으로부터 잠시 벗어나 물러서 있는 초점이 흐려는 단계에서 창의성의 실천을 가능하게 한다. 놀이와 실험을 즐길 때에 유창성, 융통성이 가능하며 열정이 있어야 나타난다.

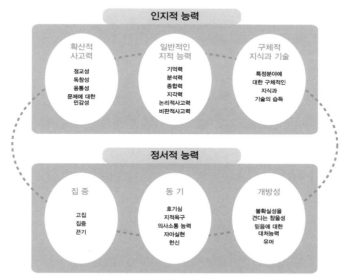

그림 8) 얼반의 창의성 요소 모델

4. 로데스(Rhodes)의 창의성 4P 모델

창의적인 사람에 초점을 맞추고 있는 다른 이론들도 창의성의 정의를 위해 가장 널리 사용되고 있다. 그중 하나는 로데스(Rhodes)에 의해 이루어졌고, 지금까지도 창의성 연구에서 중요한 근간이 되고 있다. 로데스는 창의성에 대한 정의 총 56개 중에서 40개는 창의성에 대한 정의를 다루었고, 16개는 상상력에 관한 것이었다고 한다. 이것을 비교 분석하고 종합하여 창의성의 요소를 4가지로 규정하였다.[23]

창의적인 사람에 대한 연구는 개인적 특징인 성격, 동기, 지능, 사고방식, 정서지능, 혹은 지식과 같은 것을 포함하며 [그림9]와 같이 이 4가지 영역들이 서로 상호 작용할 때 창의성이 발휘된다는 것을 강조하며 그 역할을 중요시하고 있다.

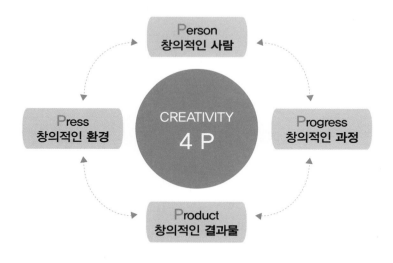

그림 9) 로데스의 창의성 모델

다음은 이상의 선행 연구 자료를 토대로 창의성의 구성 요소에 대한 여러 학자들의 연구와 이론을 종합하여 표로 만들어 본 것이다. 창의성의 정의에 따른 개념의 차이가 다양하며, 용어도 혼용되어 쓰이고 있는 부분도 많다. 이에 따른 공통 요소를 기반으로 2부의 실천하기 부분에 적용해 보도록 하고자 한다.

연구자	구성요소
Amabile	영역관련 능력 + 창의성 관련기술 + 과제동기
Barron	문화 + 민족 + 종교 + 태도
Csikszenmihalyi	개인(person) + 영역(domain) + 분야(field)
Torrance	능력 + 기능 + 동기
Treffinger	사람 + 환경 + 과정 + 결과물
Sternberg & Lubart	지능 + 지식 + 사고양식 + 성격 + 동기 + 환경
Rhodes	사람 + 과정 + 환경 + 결과물
Urban	사고력+지적능력+지식+기술+개방성+동기+집중력
Rogers	개인특성 + 생활사 + 자료 + 사건
Mark A. Runco	사회 + 환경 + 문화 + 성격 + 유전자
Weisberg	지식 + 환경 + 열정 + 헌신
최인수	사고성향 + 경험 + 사고기능 + 관련지식
전경원	지능 + 지식 + 성격 + 경험 + 시간 + 기회

표 2) 창의성의 구성 요소 목록

창조성은 실수를 할 수 있게 해준다.
어떤 실수를 간직할지 아는 것이 예술이다.

– 스캇 애덤스(Scott Adams)

what

4/

창의적인
사람들이
갖고 있는 특성은
무엇일까?

4. 창의적인 사람들이 갖고 있는 특성은 무엇일까?

앞장에서 살펴본 창의성의 정의, 연구 동향, 구성요소 등에 관한 여러 학자들의 연구 결과에 근거하여 이 장에서는 창의적인 사람들의 특성을 알아보고자 한다. 이로써 창의성 교육을 위한 시사점이나 발전방향을 모색할 수 있을 것이다.

창의성이란 '소수의 특별한 사람에게만 존재하는 특성일까? 아니면 '어느 누구나 가지고 있는 것일까? 해답은 창의적인 사람과 평범한 사람 간의 성격과 기타 심리학적 특징들에서 차이가 그다지 크지 않다는 것에서 찾을 수 있을 것이다. 그리고 그 차이는 사람을 창의적이게 만드는 데 있어서 결정적인 것이 아니라는 것을 알 수 있다.

과학자들이 여러 방면으로 검증해 발견한 사실이 있다. 바로 창의적인 사람의 성격적 특성은 새로운 것에 대해 마음을 열고 경험해보는 것이다. 여행을 가서 그 나라의 음식을 직접 먹어보기도 하고, 박물관에 가서 새로운 지식을 받아들이기도 하며 새로운 상황에 적응하려는 능동적인 성격을 갖고 있다.

역사적으로 누가 창의적인 사람인가? 창의적인 사람들의 성격은 어떠한가? 이러한 사실에 대한 답을 찾기 위해서도 다양한 방법으로 많은 연구가 이루어졌다. 먼저, 모짜르트, 프로이드, 다윈, 아인슈타인 등과 같이 탁월한 성취를 보인 인재들의 생애를 살펴보면 창의적인 사람들의 특성에 관한 많은 정보를 얻을 수 있다.[24]

최인수 교수는 강의에서 창의적인 사람의 특성이 무엇일까? 라는 질문에 무작위로 답한 내용을 정리하여 크게 3가지 범주로 나누어 정리했다. 여기서 정리한 3가지 범주는 창의성의 구성 요소로서 필수조건이기도 하고, 그 특성을 설명하는 중요한 3대 요소이다.[25]

　첫 번째 범주는 '유연한 사고방식, '전혀 다른 것을 연합시키는 능력'과 같이 '두뇌'와 관련된 지적 특성을 말한다. 창의적인 사람은 두뇌와 관련된, 즉 '인지적인 능력'이 뛰어난 사람이다. 두 번째 범주는 '호기심이 있다, '유머와 위트가 있다, '독특함을 추구 한다'와 같이 '성격'과 관련된 특성이다. 창의적인 사람의 '성격적 특성'에 대한 의견이라고 볼 수 있다. 세 번째 범주는 '좋아하는 것을 한다, '목표의식이 뚜렷하다'와 같이 '동기'와 관련된 특성들의 모음이다.

　이 3가지 범주가 중요한 점은 이런 조사를 다양한 계층, 다양한 연령대, 다양한 국가에서 실시해도 같은 키워드로 요약된다. 어느 집단, 다른 국가에서도 창의적인 사람의 특성은 인지적 요소, 성향적 요소, 동기적 요소로 나뉜다는 사실이다.

　또한 창의적인 사람을 '창조인(creator)'의 개인적 특징으로 파악하기도 한다. 즉 성격, 동기, 지능, 사고방식, 정서, 지능, 혹은 지식과 같은 것이 포함될 수 있다. 이런 관점에서 스턴버그(Sternberg)와 루바트(Lubart) 같은 연구자들은 창의적인 사람을 '훌륭한 발명가'와 같다고 말한다.[26] 그들은 창의적인 사람을 다음과 같이 8가지 스타일로 나누어서 정리했다.

재생하는 사람 (reproducer)	계획하는 사람 (planner)
도전하는 사람 (challenger)	활용할 수 있는 사람 (practicalizer)
발명가 (innovator)	합성할 수 있는 사람 (synthesizer)
변경가능한 사람 (modifier)	꿈꾸는 사람 (dreamer)

그림 10) 창의적인 사람의 8가지 특성

창의적인 사람들의 특성으로 나타난 많은 행동이 때로는 학습 및
행동의 문제로 비칠 수 있다. 따라서 부모나 교사는 아동의 '개성'
을 부정적인 원인으로 돌리지 않도록 조심해야 한다. 예를 들면, 매
우 창의적인 아동과 주의력 결핍 및 과잉행동장애(Attention Deficit
Hyperactivity Disorder)로 진단받은 아동에게서 보이는 행동 상에 유
사성이 나타날 가능성이 있다.[27] 또한 양쪽 집단 모두 뇌 선호도에서
혼합형이거나 보통 사람들과 달리 예외적이었으며, 일반 아동보다 좀
더 자발적으로 아이디어를 내고, 창의성이 높았다.

매키논(MacKinnon)은 창의적 사람의 특성을 나타내는 낱말 48개를
아래와 같이 열거하였다.[28] [그림11]

토랜스(Torrance)는 48개의 단어를 제시한 후, 창의적인 사람들의 특성을 아래와 같이 정리하여 제시하고 있다.[29]

- 창의적인 사람은 독립적으로 작업하기를 좋아한다.
- '만약 ~ 라면, 어떻게 될까?'(what if~)라는 질문을 자주 한다.
- 아이디어로 가득 차 있다.
- 상상적이며, 자신이 무엇인 것처럼 생각해 보기를 즐긴다.
- 매우 언어적이며, 말이 유창하다.
- 아이디어와 사고가 융통성 있다.
- 끈질기고, 인내심 있고 그리고 포기하지 않으려 한다.
- 만들고, 구성하고 그리고 재구성한다.
- 한꺼번에 몇 개의 아이디어를 같이 다루고 처리한다.
- 통상적이고 자명한 일을 싫어하고 짜증 낸다.
- 외적인 자극이 없이도 시간을 보낼 수 있다.
- 직접 실험을 해보고 의도했던 것과는 다른 어떤 것이 나타는지를 알아보고 싶어 한다.
- 자기가 발견 또는 발명한 것에 대하여 말하기를 즐긴다.
- 같은 일을 하더라도 표준적인 절차와는 다른 방법으로 할 수 있는 지를 찾으려고 한다.
- 새로운 어떤 것을 시도해 보는 것을 두려워하지 않는다.
- 관찰을 할 때 시각뿐만 아니라 다른 감각들도 모두 사용한다.
- 남들과 다르기 때문에 생길 수 있는 일에 개의치 아니한다.

창의적인 사람은 여러 가지 특성 중에서도 자아실현의 의지가 강하다고 한다. 구체적으로 말하면 자신의 능력을 최대한으로 실현할 수 있는 기회를 많이 갖고, 자기 발전을 위해 노력을 한다는 것이다. 곧 창의적인 활동은 자아실현과 연결되는 것이며 창의적인 활동이 많아지면 그만큼 자아실현 수준도 향상된다.

창의적인 아동의 경우에 보면 '모험심이 강하고, 호기심이 많으며 유머가 풍부하다. 활동 면에서는 독립적이며 집중력이 있고 개방적이면서도 결단력이 빠르다. 그렇지만 창의적인 아동이라고 해서 반드시 긍정적인 성향만을 갖고 있는 것은 아니다. 친구들과 어울리기보다는 혼자 있는 것을 좋아하거나 고집이 세다. 또는 대인관계를 꺼리는 부정적인 성향도 있기도 하다. 하지만 이러한 특성들이 문제가 있는 것은 아니다.[30]

창의적인 사람들의 특성을 종합하면 다음과 같은 공통점을 찾을 수 있다.
- 모험심: 쉬운 일보다 어려운 일을 더 좋아한다.
- 인내심: 일단 일을 시작하면 해결할 때까지 붙잡고 늘어진다.
- 독립심: 간섭받는 것을 싫어하며 자신의 방법을 고집한다.
- 자신감: 자신의 판단을 믿으며 실패를 두려워하지 않는다.
- 호기심: 새로운 일에 관심이 많고 주의 깊게 관찰한다.
- 융통성: 정해진 틀에 매이는 것을 싫어하며 다른 방식을 시도한다.
- 상상력: 기발한 생각을 하거나 엉뚱한 행동을 자주 벌이곤 한다.
- 유　머: 재치와 유머로 사람들을 잘 웃기며 이를 즐긴다.

다양한 연구로부터 창의성 측정에서 높은 점수를 보이거나 창의적인 물건을 생산한 사람들의 특성을 조사한 것을 토대로 창의적인 사람의 특성에 대해 인지적 & 정의적 특성을 요약을 하면 다음과 같다.

인지적 특성	정의적 특성
• 비교적 높은 지능과 독창성 • 명확한 발음과 언어의 유창성 • 훌륭한 상상력 • 은유적 사고와 융통성 • 독립적인 판단 • 새로운 것을 잘 다루는 능력 • 논리적 사고력 • 내적 형상화 • 고정관념의 탈피하고, 많은 질문 • 지식의 새로움과 차이에 민감성 • 지식을 새로운 아이디어의 기반으로 사용하는 능력 • 현장에서 좋은 문제를 인지하는 심미적 능력	• 모험에 기꺼이 직면하려고 함 • 인내심과 호기심 • 새로운 경험에 개방적 태도 • 끈질기게 몰두 • 훈련과 자신의 일에 몰입 • 높은 내적 동기 • 모호함에 대한 참을성 • 넓은 관심 영역 • 아이디어와 친근한 성향 • 행동의 비인습성 • 직관력 • 흥미로운 상황을 추구 • 무의식에 대한 개방 • 자아비판과 자신감에서의 갈등

표 3) 한국교총 영재교육원 교원연수팀(2008)

전경원에 따르면, 창의적인 사람들은 문제를 해결하고 사물을 바라보는 시각이 남과 달라서, 기존의 틀을 깨고 새로운 방법을 찾기 위한 성격이 남과 다른 특성을 갖고 있다고 한다. 어떤 문제를 해결해 나가거나 작품을 구상하기 위한 아이디어를 만들어 내는 과정에서 전통적으로 생각하는 틀에서 벗어나서 특이한 사고를 하는 것을 의미하는 것이다. 그러한 의미에서 위에 제시한 창의적인 사람들의 성격적인 특성들을 토대로 자신의 창의적인 특성을 점검해 보는 것도 바람직한 일이다. [31]

새로운 것의 창조는 지능이 아니라,
내적 필요에 의한 놀기 본능을 통해 달성된다.
창의적인 사람은 자신이 사랑하는 것을 가지고
놀기를 좋아한다.

- 칼 융(Carl Gustav Jung)

how

5/

창의적인
사람이 되기
위해서는 어떻게
해야 하는가?

5. 창의적인 사람이 되기 위해서는 어떻게 해야 하는가?

좋은 아이디어를 만들려면 우선 아이디어들을 가능한 한 많이 생성해 낼 수 있어야 한다. 아이디어를 생성할 때 어떤 습관이나 행동은 도움이 되기도 하지만 방해가 되는 것도 있다. 아이디어를 내기 위한 창의적인 습관과 행동은 무엇이며 비 창의적인 습관과 행동이 무엇인지 기본자세에 대해서 알아보자.

첫째, 새로운 것에 도전하는 열정과 아이디어가 좋아도 전문성이 없으면 창의성을 실현하기 어렵다. 자신이 원하는 영역이나 전공 분야에 대한 전문적 지식이나 기술이 있어야 한다. 어느 분야에서건 유의미하고 가치로운 일을 하려면 전문 분야에 축적된 연구와 노력이 수반되어야 하다. 그렇지 않으면 상황에 맞지 않거나 에너지를 낭비하게 되는 일이 많기 때문이다. 그래서 창의성을 발휘하려면 자신의 분야에 대한 지식을 쌓고 노력을 하는 많은 시간을 할애해야 한다.

둘째, 과거의 습관적인 인식이나 전통적인 관념에서 벗어나서 새로운 관점에서 문제를 바라보고 해답을 찾는 새로운 사고방식이다. 전문적 지식과 기술이 있더라도 사고하는 방식이 창의적이지 못하면 가치 있는 아이디어가 나오기 힘들기 때문이다.

셋째, 태어날 때부터 창의적 기질이 타고났다고 해도 동기가 없다면 창의성이 실현되기가 어렵다. 그래서 어떤 사회에서나 조직에서는 동

기를 유발하기 위하여 창의성을 끄집어 낼 수 있는 환경을 만들도록
해야 한다.[32]

 그렇다면 창의적인 행동을 하기 위해 사고는 어떠한 과정을 거치는
가? 이러한 창의적 사고과정은 다양한 요소가 있겠지만, 학자들의 연
구에 따라서 [그림12]와 같이 4단계로 나눌 수 있다.
 첫 번째 단계는 자료의 수집 활동으로 준비단계이다. 준비단계는 문
제를 명료히 하고, 문제를 해결하기 위해 정보를 수집하는 단계이다.
 둘째 단계는 무의식적인 정신 작용으로 배양 단계이다. 배양 단계는
문제를 지각하고 해결하기 위해 필요한 내적 탐색 단계이다.
 셋째 단계는 해결방안을 암시하는 조명 단계이다. 조명 단계는 내적
으로 배양된 아이디어가 선명하게 떠오르는 단계이다.
 넷째 단계는 해결방안의 검토 및 발전을 위한 검증 단계이다. 검증
단계는 떠오른 아이디어가 적절한지를 검증하는 단계이다. 이런 과정
이 적절한 것으로 판정되면, 아이디어를 완전한 아이디어로 정리하여
적용하는 과정에서 그 아이디어는 계속적으로 점검하며 발전된다.

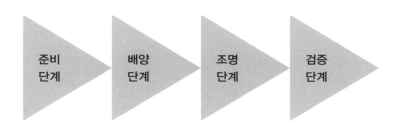

준비
단계

배양
단계

조명
단계

검증
단계

그림 12) 창의적 사고과정의 단계

이러한 사고 과정 속에서 "당신이 창의적인 성과를 이루는데 가장 중요한 것은 무엇이었는가?"라고 질문했을 때, 어느 건축가는 '새롭게 보는 시각'을 강조했고, 어느 과학자는 '문제발견과 논리적 사고'라고 대답했다. 이렇게 영역별로 약간 다른 대답이 나오지만 신기하게도 모든 영역 사람들의 똑같은 대답과 결론이 있었다. 바로 '인내와 끊임없는 노력'이다.

　창의적인 사고를 한창 발휘할 때에는 강력한 정서적, 인지적인 여러 요소들이 작용하여 [그림13]과 같은 과정을 거친다. 먼저, 당면한 과제를 이해하고 실험하며 그 결과물을 배양하는 과정이 필요하다. 이는 사람의 강한 욕구들에 의해서 동기가 유발되는 자연적인 사고과정이다. 이런 창의적인 사고는 기술을 포함하며, 기술은 어떤 종류의 것이든 그 기능을 최대한 발휘하기 위해 연습이 따라야 한다.

그림 13) 창의적 사고 과정

이처럼 창의적인 사고를 하는 과정에서는 다음과 같은 기본적인 능력이 필요하다.

1. 어떤 일에 대하여 관심을 가지며 능동적인 태도를 말한다. 매사에 질문을 하며 문제를 발견하고 해결하는 능력을 말한다.

2. 다양한 각도로 생각을 바꿔 볼 줄 아는 융통성이다. 어떤 일이나 이해하는 관점이 다르면 보이는 것도 달라진다. 그러므로 어떠한 문제이건 문제를 다양한 시각에서 볼 수 있어야 한다.

3. 일을 정확하게 판단하고 관리할 줄 아는 능력이다. 어떤 과제를 받으면 그에 대하여 충분하고 여러 관점에서 파악하고, 새로운 것이 형성될 때까지 정리해서 점차적으로 진화된 해결책을 내는 능력을 말한다.

4. 문제를 다시 정의해 보고 더 넓은 범위의 문제로 확대시키며 다양한 관점으로 파악할 수 있는 그리고 문제의 범위를 확대할 줄 아는 능력이다.

5. 시각화와 상상적 질문과 유추 및 비유, 그리고 결합과 조합 능력이다. 어떤 일들을 조직화하여 해결하는 과정에서 창의적으로 연결하는 기본 능력이다.

6. 어떤 대상의 사실 자체만이 아닌 다른 면에 있는 목적, 원인, 의미, 필요성 등을 찾아내어 개념화하는 능력을 말한다. 즉 새로운 가치를 창조할 줄 아는 능력이다.

7. 창의적 문제 해결에는 발산적 사고와 수렴적 사고가 긴밀하게 사고 작용을 해야 한다. 이처럼 종합적으로 진행하는 논리적 사고 능력이 있어야 한다.

8. 창의력의 중요한 요소에는 유창성, 독창성, 정교성 및 문제에 대

한 민감성 등이다.

- 유창성(Fluency)은 아이디어를 생산해낼 수 있는 것을 말한다. 주어진 자극에 대하여 제한된 시간 내에 얼마나 많은 양의 반응을 보일 수 있는가 하는 능력이다.
- 독창성(Originality)은 생성해 내는 아이디어가 기존에 있는 것이 아닌 새롭고 독특한 능력을 말한다. 즉 개성 있는 아이디어를 독창적 아이디어라고 말한다.
- 융통성(Flexibility)은 생성해 내는 아이디어가 보유하고 있는 범주의 수를 말한다. 다각적으로 접근하여 아이디어의 범위와 유형을 생성하고, 문제에 대한 해결책을 만드는 능력이다.
- 정교성(Elaborativeness)은 생성해 낸 아이디어가 얼마나 섬세하며, 구체적인 것인지를 말한다. 함축된 의미를 정확하게 파악하고, 부족함을 보완할 수 있는 능력을 뜻한다.
- 민감성(Sensitiveness)은 문제를 예민하고 철저하게 들여다보며 그 일에 빠져 있거나, 모순되거나, 또는 보완되면 더 좋을 것 같은 것을 찾아 낼 줄 아는 능력을 말한다.

이와 같이 창의적인 사람들은 어떤 문제를 해결해 나가거나 창작품을 구상하기 위한 아이디어를 만들어 내는 과정에서 고정적인 관념의 틀을 깨고, 새로운 사고를 한다. 즉, 문제를 발견하고 해결하는 측면에서 사물과 현상을 바라보는 생각들이 다른 사람과 달라서, 기존의 관념을 깨고 새로운 방법을 찾기 위한 성격이 개성적인 특성을 갖고 있다. 그러한 의미에서 앞에서 제시한 창의적인 사람들이 갖고 있는 요소들을 토대로 자신의 창의적인 성향을 점검해 보는 것도 중요하다.

좋은 아이디어를 만들려면 우선 아이디어들을 가능한 한 많이 생성해 낼 수 있어야 한다. 아이디어를 생성할 때 어떤 습관이나 행동은 여러 가지 가능성들을 생성해내는 데 도움이 되지만 방해되는 것도 있다. 아이디어를 내기 위한 창의적인 습관과 행동은 무엇이며 비 창의적인 습관과 생동이 무엇인지에 대하여 알아보면 아래 [표4]와 같이 설명할 수 있다.[33]

• 창의적인 습관과 행동

> • 다양한 출처와 자료의 정보를 얻는다.
> • 문제 해결하는 것을 재미있어 하며 아이디어들을 조작한다.
> • 실수를 인정하며 창의적 과정의 자연스러운 결과를 받아들인다.
> • 문제에 부딪쳐서 어려울 때는 의식적으로 휴식을 갖는다.
> • 여러 경로로 가능한 정답을 적극적으로 찾는다.
> • 다양한 가능성을 보여줄 수 있는 유머 감각을 사용한다.
> • 결과에 대한 혹평을 감사하는 마음으로 받아들인다.
> • 연관성이 없는 질문도 쉽게 한다.
> • 문제가 발생했을 때, 어떻게 개선할 수 있을지를 살핀다.
> • 수첩을 준비하여 순간의 아이디어를 기록하는 습관을 갖는다.

• 비창의적인 습관과 행동

> • 가능한 한 실수를 하지 않으려고 노력한다.
> • 문제해결은 '심각한' 업무라 생각하여 엄숙하게 접근한다.
> • 하나만의 정답을 찾는다.
> • 문제에 매달려 지치더라도 계속하여 해결을 시도한다.
> • 전문가의 충고만을 듣는다.
> • 떠오르는 아이디어가 '훌륭하다고' 생각되더라도 침묵한다.
> • 본인과 의견을 같이하는 사람에게만 아이디어를 말한다.
> • 어떤 것이 이해되지 않아도 질문하지 않는다.
> • 다치지 않고 움직이지 않으려는 소극적인 태도를 취한다.

표 4) 창의적인 습관과 행동, 비창의적인 습관과 행동

강렬한 열망

그 갈매기는 공중에서 강렬하고도 가뿐하게
그리고 민첩하게 움직였다.
그러나 무엇보다도 더 중요한 것은
나는 것을 배우려는 강렬한 열망을 가지고
있다는 것이다.

- 바크(Bach)

why

6/

창의성은
왜 필요할까?

6. 창의성은 왜 필요할까?

현대 사회는 생산을 위한 기술과 지식을 추구하는 경제 구조에서 고부가 가치 (高附加 價値)를 획득해야 하는 지식 · 정보 경제 구조로 성장해 나가고 있다. 이런 사회 속에서 가치 있는 삶을 위해 무엇보다 창의적 사고는 중요하다. 어디에서도 창의성 개발의 중요성을 언급하지 않는 곳을 찾아보기 힘들 정도로, 창의성은 이제 이 시대의 화두 (話頭)가 되었다.

모든 사람에게 창의성은 중요한 역할을 한다고 할 수 있다. 이러한 주장이 너무 광범위하다고 반박할지 모르지만, 일상적인 활동에 많은 영향을 미치고 있다.

미래학자 다니엘 핑크(Daniel Pink)는 정보화 시대의 뒤를 이을 제3막의 시대를 하이컨셉 · 하이터치의 시대로 명명하였다. 그는 그의 저서 『새로운 미래가 온다』에서 이 시대에 창의적 인재를 길러내는 데에 필요한 6가지 조건으로 디자인, 스토리, 조화, 공감, 놀이, 의미를 꼽으며 각각의 재능마다 일상생활에 어떻게 활용되는지를 풍부한 사례와 함께 설명했다.

하이컨셉은 예술적 감성적 아름다움을 창조하는 능력을 말한다. 관련이 없어 보이는 아이디어들을 결합해 새로운 것들을 만들어내는 능력이다. 하이터치는 공감을 이끌어내는 능력이다. 인간관계의 미묘한 감정을 이해하는 능력, 다른 사람을 즐겁게 해주는 요소를 도출해

내는 능력, 평범한 일상에서 목표와 의미를 이끌어내고 추구하는 능력이다.[34]

과연 새로운 시대를 맞이하며 우리는 지금 무엇을, 그리고 어떻게 준비해야 하는 것일까? 다니엘 핑크는 창의성의 필요성을 주장하며 위 6가지 조건은 새로운 미래의 중심이 창의성임을 강력히 피력하고 있다. 내용을 살펴보면 다음과 같다.

첫째, 기능만으로는 안 된다. 디자인으로 승부하라! 어떤 직업을 갖든지 예술적인 감수성은 필수적이다. 디자인은 양쪽 뇌를 사용하는 새로운 사고의 가장 대표적인 재능이며 효용과 의미의 결합이다.

둘째, 단순한 주장만으로는 안 된다. 그 안에는 스토리를 겸비해야 한다. 이것은 바로 자기이해를 기반으로 한 의사소통 능력을 말하며, 이 능력은 훌륭한 스토리를 만들어내는 능력의 밑받침이 된다.

셋째, 집중만으로는 안 된다. 조화를 함께 이루어야 한다. 현시대가 요구하는 능력은 분석이 아니라 통합이다. 큰 그림을 볼 수 있고 새로운 전체를 구상하기 위해 이질적인 요소들을 묶어내는 능력이 있어야 하며 이 능력이 바로 창의적인 능력이다.

넷째, 논리만으로는 안 된다. 그 논리에는 공감이 포함되어야 한다. 네트워크를 강화하며 다른 사람들을 배려하는 정신을 갖추어야 한다.

다섯째, 진지한 것만으로는 안 된다. 유희도 필요하다. 유머를 사용

하는 능력은 높은 감성지수를 갖고 있음을 뜻하며 이는 반드시 감성과 효과적으로 조화를 이룬다.

여섯째, 물질적 축적만으로는 부족하다. 분명한 의미를 찾아야 한다. 이것은 목적의식이나 초월적인 가치, 정신적 만족감으로 의미를 부여하는 능력이며 필수적으로 갖추어야 할 재능이다.

결론적으로 창의성이 왜 필요한 것인지는 크게 두 가지의 이유로 요약할 수 있다.

첫째는 실용 · 기능적인 측면으로서, 창의성의 발현에 필요한 요인들을 찾아내는 연구를 통해서 우리 사회에 창의적 인재를 육성할 수 있다면, 사회, 경제, 문화 전반에 미치는 효과는 막대할 것이기 때문이다.

둘째는 삶의 질 및 자아실현의 측면이다. 창의적 삶의 특징에 관한 연구를 통해서, 개인이 갖고 있는 능력의 범위를 다양화시키거나 깊이를 심화시킬 수 있다면, 삶의 질 향상에 큰 기여를 할 수 있을 것이다.[35] 창의적인 인간이란 자신이 갖고 있는 능력을 충분히 발휘하는 (fully-functioning) 인간이라고 볼 수 있기 때문이다.[36] 이 관점은 특히 최근에 많은 사람들이 관심을 가지고 있는 육체적 · 정신적 건강의 조화를 통해 행복하고 아름다운 삶을 영위하려는 그 목적과 같은 개념이다.[37]

따라서 우리가 환경에 변화를 주어야 하는 이유는 바로 여기에 있

다. 과거 두뇌 속에 저장된 모든 경험을 밖으로 이끌어낼 혁신이 필요하다. 그것이 바로 환경에 변화를 주는 것이고, 그만큼 새로운 아이디어가 튀어나올 가능성이 높아진다. 그 이유는 사람들은 특히 관심이 있고 좋아하는 분야에서는 쉽게 창의적이 될 수 있기 때문이다.

다시 말하면, 핵심은 우리의 삶에 창의성이 중요한 역할을 하며, 또 중요한 역할을 하게 되는 상황이 매우 자주 발생한다는 것이다. 이러한 주장은 일상적 창의성보다는 탁월하고 명백한 창의성을 연구하는 학자들에 의해 반박될 수도 있다. 그러나 많은 연구자들은 창의성이란 우리 각자가 공유해야 할 잠재성이고, 매일 사용해야 할 재능이라고 생각한다.

모든 사람은 창의성을 가지고 태어난다고 주장한다. 다만, 얼마나 적절하고도 효율적인 방식으로 자신의 창의성을 계발하고 적절한 시기에 끄집어내었는가에 따라 개개인이 보여주는 창의성의 크기와 무게는 크게 달라질 수 있다는 점을 강조한다.

창의력은 그들이 경험했던 것을 새로운 것으로
연결할 수 있을 때 생겨나는 것이다.그러한 경험은
그들이 다른 사람들보다 더 많은 경험을 하고,
그들의 경험에 대해서 더 많이 생각하기 때문에
가능한 것이다.

-스티브 잡스 (Steve Jobs)

how

7/

창의성은
가르칠 수 있는
것일까?

7. 창의성은 가르칠 수 있는 것일까?

과연 창의성이란 무엇인가? 그리고 그 창의성은 가르칠 수 있는 것인가? 이 두 가지 질문은 끊임없이 의구심을 갖게 하는 문제들이다.

사람들에게 교육하고 연마해서 창의성을 갖게 하는 것은 쉬운 일은 아닐 것이다. 그렇지만 가능한 것은 창의성이 발현될 수 있도록 환경을 만들어 주고, 방법들을 제시해 주며, 이를 북돋아 주는 것이다.

필자는 창의성이란 독립적인 자신의 생각과 표현방식을 통해 자신의 아이디어를 표출하고 다른 사람들과 공유할 수 있어야 한다고 생각한다. 이는 비단 예술 분야에만 국한된 것이 아니라 공학 기술, 의학 또는 기업 경영 등 다양한 분야에서 발견할 수 있다.

특히 예술적 기술보다는 우리가 일상에서 마주하는 삶에 스며들어 있으며 오직 개인에게만 국한된 것이 아니라 다른 사람들과의 공유에서도 가능하며 관계 속에서도 발견하고 이것들이 새롭게 성장하는 시너지 작용을 한다는 것이다.[38] 그러므로 모든 사람에게 창의성을 실현할 수 있는 기회가 많이 또 다양하게 주어져야 한다.

창의성이 교육에 의해 증진될 수 있는지에 대한 연구는 1950년대 이후부터 이루어져 왔다. 길포드(Guilford)는 지적 능력 중 조작하는 능력을 다섯 가지로 나누었다. 그중 두 가지가 수렴적 사고와 확산적 사고이다. 수렴적 사고는 정답에 가장 가까운 답을 찾아내는 것으로 대부분 지적 능력을 말하며 언어적인 표현으로 나타난다. 확산적 사고

는 창의성에 내포되는 개념으로 보았다. 창의적 사고는 확산적 사고를 사용하여 지식의 전환을 일으키는 과정으로, 확산적 사고의 과정은 여러 가지 대답이 가능한 경우 그 가능한 여러 답을 찾기 위해 기억을 넓게 탐색하는 과정이라고 하여 창의성의 증진을 위해 확산적 사고력의 강화가 필요하다고 강조할 수 있다.[39] 이런 관점에서 창의적 능력이 환경적 자극에 의해 개발될 수 있고 가르칠 수 있음을 시사하고 있다. 그러므로 창의성에 대한 체계적이고 심도 있는 학문적 연구는 절실히 필요하고 중요한 과제라고 할 수 있다. 또한 창의성을 계발하기 위한 교육은 단기간에 이룰 수 없다는 점을 고려해보면, 필자가 앞으로 창의성을 증진시키는 교육 프로그램에 중점을 두어야겠다는 사명감을 갖게 해준다.

그동안의 여러 연구를 통해 창의적인 기술들을 가르칠 수 있다고 확신하고 있고, 창의적인 기술들을 습득하게 되면 창의적인 행동이 일어날 가능성이 더 높아질 수 있다고 확신한다. 그러나 그러기 위해서는 동기와 자신의 일에 대한 끈기나 용기, 열정과 같은 요소들이 함께 동반되어야 한다.

심리학자인 로버트 스턴버그(Robert J. Sternberg) 박사는 '창의성은 태도이며 선택'이라고 한다.[40] 그러므로 스스로에게 창의적일 수 있는 기회를 많이 만들고 이런 활동을 할 때 사람들은 정신적인 건강함과 행복함을 느낄 수 있다.

과연 어린이들을 창의적으로 생각하도록 가르칠 수 있는가?
필자는 어린이들을 창의적으로 생각하도록 가르치는 것이 가능하며

다양한 방법을 토대로 하여 가르칠 수 있다고 믿고 있다. 교육현장에서 실행해 보았고, 학생들의 변화를 지켜보았으며, 다른 훌륭한 교사들이 다양한 창의성 향상 교육을 실행해나가는 것을 목격했다. 이전에는 '생각하지 않는' 것처럼 보였던 어린이들이 창의성 교육 이후 수년 동안 계속해서 창의적으로 활동하는 것을 보았다.

특히, 10여 년 동안 미술에 잠재력을 갖고 있는 아이들을 미술영재교육원에서 가르치면서 얻은 경험을 통해 창의성을 촉진하는 기본적인 방법들을 적용하며 교육 프로그램들을 실행하고 있다.

중요한 몇 가지 방법은 어린이들이나 어른들에게 환경적인 자극들을 더욱 활발하게 힐 수 있도록 조성하고, 사물과 아이디어들을 엮어 보도록 격려하는 것이다. 또한 교사들에게는 어떤 방식을 강요하지 않도록 주지시키며 서로 아이디어를 검증해 보도록 독려하고, 새로운 아이디어들에 대한 포용력을 기르게 하는 것이다.

학교 현장에서는 특히, 창의적인 학급 분위기를 조성하고, 창의적 과정에 대한 정보를 제공하고, 자발적인 학습을 독려하는 동시에 활동적인 시간뿐 아니라 명상할 수 있는 시간도 마련해 주고, 모험심이 있는 어린이들을 양성하는 것이다.

이와 같이 어린이들에게 자발성을 키워 주고 그들의 생각이나 표현을 억제시키지 않는다면 어린이들은 성인들보다 훨씬 더 창의적일 것이다. 성인들과는 달리, 아동들은 과거 경험이나 가정 그리고 일상적인 틀에 의존하지 않기 때문이다.

아이들이나 어른이나 누구나 창의적인 인간이 될 수 있다. 필자는 창의성을 키울 수 있는 방안을 다음과 같이 제안해본다.

첫째, 평소에 아이디어를 철저하게 기록하는 습관을 들인다.

둘째, 항상 긍정적으로 생각하고 실패를 배움의 기회로 삼고 끊임없이 시도한다. 이는 어려운 과제들을 시도하려는 자발적 의지를 말한다.

셋째, 능동적인 자세를 가지고 내가 먼저 생각하고 제시를 할 수 있다는 자신감을 갖는다. 이를 위해서는 자기 확신과 용기가 필요하다.

넷째, 사물이나 현상을 볼 때, 전혀 다른 각도에서 재창조해보는 습관을 들인다.

다섯째, 내가 상상하고 창조하는 아이디어로 좋은 결과물을 창출하겠다는 의지를 갖고 스스로 동기부여를 하며 노력한다.

여섯째, 다양한 분야의 책을 많이, 그리고 제대로 읽는 습관을 들인다.

일곱째: 어떤 것에 깊이 빠져드는 것을 두려워하지 않고 그것을 집중적으로 깊이 있게 추구한다. 자신의 일, 즉 자신이 하는 일에 대한 애정은 높은 수준의 창의성을 발휘하는 데 반드시 필요한 요건이다.

여덟째: 자신의 가장 큰 강점을 알아내고, 이해하며 자랑하고 연습하고 개발하며 이를 활용하고 즐기는 태도를 기른다.

아홉째: 자신의 꿈에 대하여 열정을 가진다. 미래에 대한 꿈을 가지고 있으면서 그 꿈에 대한 열정도 갖는다.

위의 내용은 다른 사람들도 많이 언급한 내용이지만, 안다고 해서 실제로 실천하는 것이 쉬운 것은 아니다. 다시 한번 되짚어보는 의미에서 언급해 보았다.

다음으로는 미술을 기반으로 한 창의성 교육에 관해 소개하고자 한다. 미술에서의 창의성은 이미 존재하는 현상을 분석하여 이론적으로 밝혀내려는 시도와는 달리, 미적 감각을 바탕으로 시각적으로 느낄

수 있는 예술적 풍요로움을 위한 '문제'를 발견하거나 새로이 만드는 것에서 시작된다.

교육과학기술부는 미술교육에서 '창의 · 융합 및 자기 주도적 학습'을 강조하고 있다. 특히 2015 개정 미술과 교육과정은 핵심 역량을 보면, 창의성을 증진시키는 교육과 같은 맥락임을 알 수 있다.
미술 교육은 창의로운 인재 양성을 위해 바른 인성과 문화적 소양을 가르치며 다섯 가지의 핵심 역량을 키우도록 하는 것이다. 그 내용은 미적 감수성, 시각적 소통 능력, 창의 · 융합 사고 능력, 미술 문화 이해 능력, 자기 주도적 미술 학습 능력이다.

미술 창의성 교육

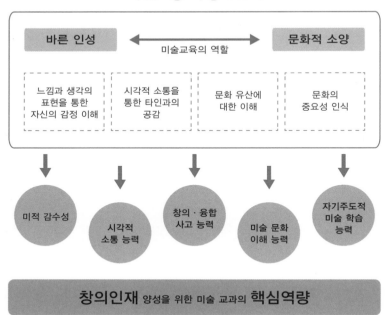

미래학자들은 다양한 학문과 지식이 학문의 경계를 자유롭게 넘나드는 융합적 사고의 창출, 개인적 삶의 전반에 유연하고 종합적으로 사고할 수 있는 창의적 역량의 중요성을 강조한다.

필자는 미술활동이야말로 지식과 노하우를 '새롭게' 조합할 수 있다고 본다. 그래서 창의로운 인재 양성 교육의 핵심은 바로, '예술'에 있으며, 창의성 교육이 중요한 만큼 인성교육이 수반되어야 한다는 점을 강조한다.

로저스(Rogers)는 건강한 인성을 가진 사람이 모든 영역에서 창의적인 삶을 스스로 살아간다고 했다.[41] 이것은 창의 · 인성 교육이 유아기부터 시작해 단계적으로 이루어져야 하는 종합적 교육이며, 모든 학생들에게 일상적으로 진행되는 포괄적 교육임을 의미한다. 창의 · 인성 교육은 남들과 다른 독특하고 참신한 생각과 발상을 강조하면서 동시에 다른 사람들과 함께 새로운 생각과 아이디어를 나누고 이해하고 소통할 수 있는 인성을 가르치는 것이다.

'창의성'이라는 개별성을 강조하는 요소와 더불어 '인성'이라는 타인과의 사회적 관계성을 강조하는 요소가 첨가된 '창의 · 인성 교육'이라는 새로운 용어와 개념이 탄생되었다. 교육과학기술부의 '창의인성교육팀'에서 창의인성 교육은 새로운 가치를 창출함과 동시에 더불어 살 줄 아는 인재를 양성하는 미래교육의 본질이자 궁극적인 목표라는 사회 국가적 공감대의 확산이라 언급 한 바 있다. 이는 미래 인재의 핵심 역량인 창의 · 인성이 어우러진 융합형 교육인 것이다.

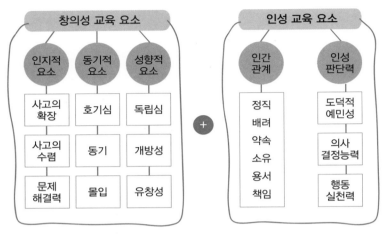

그림 14) 창의 · 인성 교육의 기본방향, 교육과학기술부

창의성을 북돋아 주는 교육을 위해서 교사는 학생들이 교실에서 많은 아이디어들을 탐구할 수 있고, 새로운 것들을 시도해볼 수 있으며, 실수까지도 허용이 되며 이 모든 것이 배움에 이르는 과정이라는 것을 이해할 수 있도록 도와주어야 한다.

알래인 스탈코(Alane Jordan Starko)는 교사들이 학교에서 직접적으로 활용 가능한 전략 5가지를 다음과 같이 소개하고 있다.[42]
1. 질문하라! 질문을 한다는 것은 학생들에게 호기심과 궁금증이 충만하다는 좋은 본보기이다.
2. 실수하라! 사실을 잘못 알고 있음을 인정하는 것, 누군가에게 잘못을 했을 때, 사과하는 것, 또는 문제 해결의 과정에서 실수들을 공유하는 것을 의미한다. 창의성과 학습에는 위험을 무릅 쓰

는 시도가 필요하며 이런 모험은 창의성으로 이어진다.

3. 아이디어를 갖고 놀아보라! 새롭고 종종 우스꽝스러운 방식으로 아이디어를 생각하는 것이 창의력의 초석이며 학생들이 무엇인가를 배우는 데 도움을 준다.

4. 열심히 노력하라! 학생들이 무엇인가를 열심히 하는 것은 능력 부족이 아니라 확고한 의지와 성숙함을 나타낸다는 사실을 알 수 있도록 한다.

5. 문제를 해결하라! 창의적 해결을 위해서는 용기가 필요하다.

세상을 변화시킨 아이디어를 내거나 위대한 발명을 한 사람들의 삶에 대한 연구들을 살펴보면, 탁월한 성취를 이루는 데 필요한 것은 어떤 반대에도 불구하고 자신의 아이디어를 끝까지 끌고 나아가는 용기였다는 것을 알 수 있다.

결론적으로 어린이들의 창의성을 가르치는 것은 가능하다. 가장 성공적인 접근 방법은 인지적·정서적 기능 모두를 관련시키고, 적절한 동기를 부여하며, 교사들과 다른 학생들에게 참여와 연습 그리고 상호작용의 기회를 제공하는 것이다. 또한 창의성의 구성요인들이 다면적이기 때문에 그중 어떤 요인을 육성시켜 창의성을 향상시키느냐 하는 것이 중요한 관점이 되고 있다.

이처럼 창의적 인재를 육성하여 활용하는 것은 국가적 측면에서 경쟁력을 좌우할 수 있는 매우 중요한 일이며, 또한 개인적인 측면에서도 학생들이 자신의 창의적 역량을 발견하고 이를 계발할 수 있는 활동에 적극적으로 참여하여 자아실현할 수 있다면, 사회적 필요성을 충족시키는 매우 의미 있는 일이라 하겠다.

창의성은 생각이 아니라 실천이다.

PART

2/ 창의성 실천하기

2

창의성 실천하기

창의성은 끊임없는 호기심과 궁금증 그리고 질문에서 탄생한다고 본다. 그래서 창의성을 키우려면 세상을 바라볼 때, 의심 없이 당연하게 생각하는 태도보다는, '왜'라는 질문을 던지면서 끈기 있게 몰입해야 한다. 많은 사람들이 감탄을 하는 창의적인 생각들은 이러한 노력과 인내와 집중력이 빚어낸 열매인 것이다.

"구슬이 서 말이라도 꿰어야 보배다"라는 말이 있다. 아무리 훌륭하고 좋은 것이라도 다듬고 정리하여 '쓸모 있게' 만들어 놓아야 값어치가 있음을 비유적으로 이르는 말이다. 이처럼 창의성은 생각만이 아니라 실제로 실천하는 과정에서 실패와 성공을 거듭하면서 다른 상황과도 연결되어 가치롭게 생성되는 것이다.

창의성은 생각이 아니라 실천

창의적인 사람에게 어떻게 그렇게 창의적으로 일할 수 있느냐고 물으면 한마디로 대답을 하지 못할 것이다. 왜냐하면 창의성은 실제로 무엇을 한 것일 뿐만 아니라 무엇을 '본 것', 즉 '발견한 것'이기 때문이기도 하다. 이처럼 창의성은 과거에 경험했던 것을 새로운 것

으로 연결할 수 있을 때 생겨나는 것이다. 이러한 경험은 다른 사람들보다 더 많은 경험을 하고, 더 많이 생각하기 때문에 가능한 것이다. 한마디로 말하자면 '창의성'이라는 것은 여러 가지 요소를 하나로 연결하는 것이다. 그래서 쉼 없이 오래달리기를 하듯 멈추지 말아야 한다.

새롭게 보는 것은 창의성의 핵심

신선하고 낯선 것으로 사람들은 자극받고 설렘을 받는다. 일상의 지루함에 벗어나 낯선 것에 삶의 역동성을 갖는 것이 창의성의 즐거움이다. 창의성에 젖은 즐거움이야말로 꿀맛과 같이 달콤하다. 행복은 이 단맛에 더욱더 보람을 느낄 것이다. 이처럼 창의성은 행복을 이루는 재료이며 삶의 원동력이다.

1부에서는 '창의성 알아보기'를 통하여 창의성이 중요한 이유, 창의적인 사람들의 특성, 창의성 발휘할 수 있는 습관이나 방해가 되는 요인이나 환경 등을 얘기했고, 과연 창의성을 가르칠 수 있는지 교육에 관한 내용들을 언급했다. 앞의 내용을 기초로 2부에서는 창의적인 잠재력을 발현하도록 돕기 위해 실천의 방안들을 소개하고자 한다. 필자가 그동안 영감을 받았던 선행 연구들, 특히 마이클겔브, 루트번스타인 부부, 안젤라 더크워스가 집필한 저서의 내용들을 소개하며 적용할 수 있는 방법들을 안내한다.

첫 번째는 마이클 겔브의 〈레오나르도처럼 생각하기〉이다. 저자는 천재로 다가가는 다빈치의 7가지 원칙을 소개하는데, 이 원칙이 '창의성'의 실천하는 미션이 될 수 있다고 생각하여 그 내용을 요약하

고, 그 성격에 자기평가를 하도록 만들어진 체크리스트를 제시한다.

이 내용들은 다빈치의 지식에의 접근과 지능을 계발하는 요소들이 명료하므로 창의성 연구에 모방을 하고 적용될 수가 있다. 그 안에 삶의 진리와 건강한 인생을 살아가는 원칙이 있다 해도 과언이 아니다.

두 번째로는 안젤라 더크워스의 〈GRIT〉이다. 이 책은 잠재력의 가능성에 대한 선입견을 깨고 완전히 부수며 우리에게 '노력할 수 있는 능력'을 키우는 새로운 관점을 선사한다. 창의성을 키우기 위한 에너지를 만드는 방법들을 가르쳐 주는 내용이다.

열정을 느끼고 자신의 어떤 일에 '헌신'할 때 비로소 진정한 '창의성' 얻을 수 있다는 점을 강조하고 있고, 창의성 실천하기에 앞서 정신적인 면에서 많은 시사점을 주기에 소개하고자 한다.

세 번째로는 루트번스타인 부부의 저서 〈Spars of Genes : The 13 thinking tools of the world's most creative people〉이다. 이 책은 다빈치에서 파인먼까지 위인들을 소개하며 '창의적으로 생각하기'에 관한 내용들을 각 분야에서이다. 여기에는 마치 '창의성 실천'의 직물을 짜기 위해서 실을 풀어 놓은 듯 '13가지 생각 도구들'을 제시한다. 이 도구들이 창의적 사고의 본질이 무엇인지를 보여 준다. 이것을 통해 창의성이 예술, 과학, 인문학 그리고 공학 기술 사이에 놀라운 연관성이 있음을 알게 되고 이를 실천해 보자는 것이다.

네 번째로는 예술가처럼 창의적으로 살아보기는 것을 제안한다. 예술가로 살려면 뒤를 자주 돌아보지 말아야 한다. 자신이 한 일, 자신이 어떤 사람인지를 기꺼이 받아들이고 또 이것들을 어느 순간 던져버릴 수도 있어야 새로운 것을 만들 수가 있다.

창의성의 실천은 창의성을 좋아하는 것에서 시작

　필자는 미술창작과 미술교육의 양쪽 분야에 몸담고 있으면서 현명하게 실패할 수 있도록 훈련하는 것이 학생들을 가르칠 때 집중하는 지점이다. 학생들과 교육 현장이나 주변의 새로운 것을 만들어 내는 사람들에게서 자주 느끼고 부족하다고 생각되는 부분은 '창의적 사고'이다. 창의적 사고는 예술과 같은 일정 분야에 국한된 것이 아니라, 모든 분야에서 중요하게 다루어져야 하며 우리가 가져야 할 능력 중에 하나이다.

　2부의 실천하기 편을 집필하면서 필자는 독자들이 이 책을 읽고, 창의적인 사람이기 되기보다는 '창의성'을 좋아하는 사람이 되기를 바란다. 왜냐하면 좋아하고 즐기는 것 이것이 바로 창의성의 실천이기 때문이다.

<div align="center">

知之者不如好之者，好之者不如□之者

〈논어-옹야편〉

</div>

　아는 것은 좋아하는 것만 못하고, 좋아하는 것은 즐기는 것만 못하다.

　공자는 어느 것을 좋아하기보다 즐기는 것이 낫다고 하면서 모든 일에 대해 즐기면서 행동하라고 강조한다. 이는 내가 하는 일을 즐기는 것 속에서 그 일을 행하는 힘과 창의력이 솟아날 수 있기 때문이다. 처음에는 '의도적'으로 즐기려는 마음에서 출발하였지만 나중에는 '진정으로' 즐기는 단계에 이를 수 있을 것이다.

완벽한 정신을 계발하기 위해서 예술의
과학을 공부하고, 과학의 예술을 연구하라.
보는 법을 배워라.
모든 것은 다른 모든 것과 연결되어 있음을
깨달아라.

- 레오나르도 다빈치(Leonardo da Vinci)

seven

1/

'다빈치의
7원칙'으로
실천하기

1. '다빈치의 7원칙'으로 실천하기

이 책은 르네상스 시대에 대해 간략히 훑어보는 것으로 시작된다. 르네상스 시대와 현대의 비교에 이어 레오나르도의 자서전적인 스케치와 그의 주요 업적들을 추출하여 요약하였다. 인류사상 가장 위대했던 천재 레오나르도의 기록이 담긴 노트와 발명품들, 전설적인 예술 작품들에 대하여 날카로운 해석을 가하면서 레오나르도 특성의 일곱 가지 원리, 즉 천재적 특성의 일곱 가지 핵심적인 요소를 마이클 J. 겔브(michael Gelb)가 정리한 것이다.

필자는 대학원 시절, 우연히 지도 교수님 작업실을 방문했다가 오래된 〈HOW TO THINK LIKE LEONARDO DA VINCI〉라는 책을 만나게 되었다.

이 책에서는 마이클 겔브가 다빈치의 스케치와 수많은 메모가 적힌 노트들에서 레오나르도의 생각들을 정리하여 7가지 원칙을 제시한 점이 필자에게는 창의성을 실천하는 하는데 중요한 시사점을 갖고 있다. 이 내용들은 다빈치의 지식을 향한 접근과 재능 계발의 원칙이, 우리가 잠재력을 깨닫도록 영감을 주고, 이끌 수 있도록 방향을 잡아주고 있다.

이 시기는 필자가 창작자로 미술대학에서 가르치는 일을 하다가 교육에 관심을 가지게 되면서 본격적으로 '미술교육' 으로 진로를 바꾸려던 시기였다. 과연 21세기 미술교육의 방향과 교육자로서 역할

은 무엇인가? 어떻게 가르칠 수 있을까? 라는 고민을 하던 중 바로 이 7원칙이 머리로만 생각했던 것들을 가슴으로 와닿게 한 중요한 해답 이 되었다.

이는 미술교육을 잘 할 수 있도록 할 뿐만 아니라 창의성을 키울 수 있는 원칙이기도 하며, 더 큰 의미로는 인생을 잘 살아갈 수 있도록 하는 목표가 될 수 있다는 것을 깨달았다. 또한 이 원칙들은 스티븐코 비(Stephen Covey)가 말하는 '성공하는 사람들의 7가지 습관' 과도 일맥상통하며, 데일카네기(Dale Carnegie)가 주장하는 '성공론의 법 칙' 에서도 유사한 점을 발견할 수 있다.

마이클 겔브는 창조적인 사고와 효율적인 학습으로 리더십 계발 분 야에서 세계적으로 잘 알려진 개혁자이다. 그는 창의력의 본질과 몸 과 마음의 균형, 특히 인간 잠재성을 일깨우는 열정에 평생 매달려온 현대의 르네상스의 학자이다. 그는 심리학과 철학을 전공했고, 정신 과 육체의 균형을 실제적으로 탐구하다가 공 던지기 기술에 매혹되기 도 했다. 게다가 대학원 시절에는 직업적으로 가수 롤링 스톤즈(The Rolling Stones)와 밥 딜런(Bob Dylan)의 공연에서 공 던지기 퍼포먼 스를 했던 일화도 있는 재주꾼이다.

이 시대가 요구하는 융합형 인재인 레오나르도 다빈치는 르네상스 를 대표하는 가장 위대한 예술가일 뿐만 아니라 지구상에 생존했던 가장 경이로운 천재 중 하나이다. 레오나르도에게 있어 '회화는 과 학이며 지식 전달의 수단' 이었다. 그의 명성은 몇 점의 뛰어난 작품 들에서 시작되는데 「모나리자」, 「암굴의 성모」, 「최후의 만찬」

등이 특히 유명하다. 그러나 레오나르도를 화가로서만 기억한다면 그의 일부분만을 본 것이다. 레오나르도의 관심 분야는 해부학을 비롯해 기하학, 광학, 천문학, 식물학, 광물학, 병기 제조에서 도시계획, 자동식 변기 등 발명 분야에서 물 위를 걷는 신발에 이르기까지 그야말로 그때까지 알려진 거의 모든 학문 분야를 포괄하였다.

이렇듯 다양한 분야의 쉴 새 없는 연구로 인해 화가로서는 오히려 소량의 완성작을 남겼을 뿐이다. 그는 마치 기성의 모든 것들이 못마땅한 듯 투덜거리며 그 주변의 모든 것을 다시 만들어 갔다. 익숙한 법칙들에 항상 의심을 품었고 꿈과 상상력의 영역과 창조주의 영역으로 간주돼온 것들까지도 그의 손안에서 재조립되어 결과물들이 탄생된 것이다.

예술의 과학과 과학의 예술을 몸소 실천했던 레오나르도에게 미술과 과학은 분리될 수 없는 것이었다. 그의 '그림 그리기에 관한 논문'에서 그는 기능인이 되려는 사람들에게 창의적인 마인드의 중요성을 강조한다.[43] "미리부터 과학을 열심히 공부하지 않은 채 그림만 그릴 줄 아는 사람은, 키나 나침반을 갖추지 않고 항해에 나선 선원에 비유할 수 있다. 준비 없이 바다로 나간 선원은 예정된 항구에 도착한다는 확신을 가질 수가 없다."[44]라고 말했다.

그에게 자연을 본다는 것은 곧 안다는 것을 의미했고, 예술가만이 가장 훌륭한 과학자였다. 그에게 예술가란 자신이 본 것을 생각하고 그림으로 나타내 다른 사람들에게 전달하는 사람이다. 이런 이유로 르네상스의 가장 훌륭한 업적인 원근법과 자연에의 과학적인 접근, 인간 신체의 해부학적 구조와 이에 따른 수학적 비율 등이 레오나르

도 다빈치라는 위대한 대 예술가의 손에서 완성되었던 것이다.

이와 같이 레오나르도 다빈치의 천재성은 어느 누구와도 비교할 수 없을 만큼 특별하다. 하지만 여러분의 뇌 또한 본인이 생각하는 것보다 훨씬 더 우수하다는 것을 알아야 한다. 우리는 대부분 자신의 능력을 과소평가하는 경향이 있다. 무엇을 배우고 창의성을 발휘하는 것은 사실상 무한한 잠재 능력을 갖고 있음을 스스로 믿고 인정하는 것에서부터 시작될 수 있을 것이다.

자신에게 잠재되어 있는 무한한 지성을 인지하고, 내면이 무한히 성장할 것과 풍요로울 것을 믿는다면 창의성은 더욱더 커질 것이다. 그러므로 자신은 무엇이든 할 수 있고, 무엇이든 될 수 있다는 신념과 용기가 필요하며 이 때야 말로 창의성은 무럭무럭 성장할 것이다.

마이클 겔브가 주장하는 내용의 핵심은 레오나르도 다빈치의 일곱 가지 원칙이 사람들의 무한한 잠재성을 키울 수 있다는 확신과 믿음이다. 즉, 문제 해결법, 창조적인 사고, 자기표현법, 자신을 둘러싼 세상 즐기기, 목표의 설정과 삶의 균형, 육체와 정신의 조화들로 이 원칙들이 자신의 숨겨진 능력을 일깨우고 훈련시키는 가이드 역할을 한다는 것이다. 이 원칙의 이름은 레오나르도의 모국어인 이탈리아어로 명명한 것을 변역하였다.[45]

레오나르도 다 빈치의 7원칙은 다음과 같다.

> 1. 호기심 (Curiosita)은 삶에 대한 식을 줄 모르는 관심과 지속되는 배움에서의 가차 없는 질문이다.
> 2. 실험 정신 (Dimostrazione)은 경험을 통해 얻은 지식을 시험하려는 열의와 고집, 실수에서 배우려는 의지를 말한다.
> 3. 감각 (Sensazione)은 경험에 생명을 주는 수단으로서의 감각, 특히 시각을 지속적으로 순화시킨다.
> 4. 불확실성에 대한 포용력 (Sfumato)은 모호함과 패러독스와 불확실성을 포용하려는 의지를 말한다.
> 5. 예술/과학 (Arte/Scienza)은 과학과 예술, 논리와 상상사이의 균형 계발하기, 즉 '뇌 전체를 쓰는' 사고를 말한다.
> 6. 육체적 성질 (Corporalita)은 우아함과 양손 쓰기 계발하기와 건강과 균형감 키우기의 능력이다.
> 7. 연결 관계 (Connessione)는 모든 사물과 현상의 연관성을 인식하고 평가하는 것이다. 컴퓨터 체제에 따라 행동이나 의사 결정을 보다 넓은 관점에서 하려는 발상법으로 시스템적인 사고를 일컫는다.

레오나르도의 7원칙은 누구나 이해할 수 있는 뚜렷한 경향이다. 그러므로 생활 속에 그 원칙들을 기억하고 계발하며 적용해 보기를 권한다. 이를 실천하는 과정에서 연습을 하다 보면 일부는 쉽고 재미있기도 하지만, 또 어떤 것은 내면적으로 도전적인 과정이 필요하기도 한다. 이 모든 것은 거장의 정신을 일상생활에 투영시키기를 바라는 취지에서 추천하는 것이다. 그 이유는 이 원칙은 창의성을 키울 수 있는 실천 방안이기도 하지만, 더 큰 의미에서는 인생을 건강하고 행복하게 살아가는 방법이기도 하기 때문이다.

일곱 가지 레오나르도식 원칙의 관점에서 여러분 스스로 질문을 해보고, 그에 대한 해답을 찾아보기를 권한다. 이런 과정이 바로 우리들 안에 내재되어 있는 창의성을 실천하는 것이다.

호기심 – 내가 옳은 질문을 하고 있는가?

실험 정신

– 어떻게 하면 실수와 경험으로부터 배우는 능력을 발전시킬 수 있는가?

– 어떻게 하면 독립적인 사고를 계발할 수 있는가?

감각 – 나이가 들면서 감각을 예민하게 하기 위한 계획은 무엇인가?

불확실성에 대한 포용력

– 어떻게 하면 창의적인 긴장감을 유지하고,

– 인생의 중요한 패러독스를 포용할 능력을 강화할 수 있을까?

예술과 과학 – 가정과 직장에서 예술과 과학의 균형을 잡고 있는가?

육체적 성질 – 어떻게 하면 몸과 마음의 균형을 잡을 수 있는가?

연결 관계

– 위의 요소들은 잘 맞아떨어지는가?

– 모든 것이 다른 것들과 어떻게 연결되는가?

이제 이 7가지 원칙을 살펴보면서, 그동안의 교육 현장에서의 경험과 사례들을 종합하여 이를 실천할 수 있는 방안들을 소개해 보겠다. 위의 질문들을 포함하여 각 장의 SELF TEST의 질문들을 체크해보고, 이 책을 읽기 시작할 때와 마치고 난 후에 여러분의 대답이 어떻게 변했는지도 스스로 점검해 보기를 권한다.

'호기심(Curiosita)'이 맨 처음에 나오는 이유는 무엇일까? 무엇이든지 알고 싶어 하는 욕구나 배우고자 하는 열망, 특히 이는 자신의 발전을 위해 씨앗이 되는 생각의 근원이며 지식이나 지혜의 저장소 역할을 한다. 어떤 일에서건 관심이 있어야 시작할 수 있고, 이 호

기심을 기초로 실타래를 풀어가듯 결과물을 만들 수 있다. 관심이 없다면 아무것도 이루어지지 않기 때문에 호기심이 창의성을 키우는 중요한 단초가 된다.

사람은 누구나 새롭거나 신기한 것에 마음이 움직인다. 이러한 호기심은 자연스러운 충동으로 잠자던 생각에 불씨가 되어 더 많은 것을 알고 싶게 하고 어떤 일에 몰입하게 한다. 창의성이 무엇인지 궁금해하는 것도 바로 이 호기심에서 출발한다.

진실과 아름다움을 향한 순수한 호기심

레오나르도의 창조적 열정과 헌신은 오직 이 한 가지에 집중되었다. 무슨 일이건 알고 싶어 하는 레오나르도의 욕구는 자기가 연구하는 내용에만 머무르지 않았다. 이 지적 호기심은 그를 둘러싼 모든 것을 포함하고 있었으며 모든 정보를 끌어모았다.

"인간이라는 한 종류가 형성하는 행위만 해도 얼마나 많으며 다양한지 알겠는가? 세상에는 얼마나 많은 종류의 동물이 있으며 또 나무와 꽃이 있는지 아는가? 그리고 얼마나 다양한 언덕과 평지가 있으며, 샘과 강, 도시, 공공건물과 개인 건물이 있는지를 아는가? 인간이 쓰기에 적절한 도구는 얼마나 다양한가? 또 의상과 장식품과 공예품은 얼마나 많은가?"[46]

그의 기록에서 알 수 있듯이 모든 사물에 대한 섬세한 관찰과 현상에 대한 호기심은 수많은 프로젝트를 수행하며 르네상스를 대표했던 위대한 예술가의 바탕이 되었을 뿐만 아니라 지구상에 몇 안 되는 위대한 천재들의 원동력이 되었다.

거울에 비춰 읽도록 글을 반대로 써보자고 '거울쓰기'를 제안한 그의 의견에 학자들의 의견은 분분했다. 어떤 학자들은 단지 왼손잡이인 그가 글을 편하게 쓴 것뿐이라고 주장하지만 이것은 습관적인 인식에서 벗어나 객관적으로 다시 보라는 중요한 미션이 아니었을까?

필자가 초보 미술학도 일 때, 작품의 부족한 부분과 완성도는 항상 큰 고민이었는데, 이때 거울에 비추인 그림은 타인의 눈이 된 것처럼 부족한 점을 잘 발견할 수가 있어 도움이 많이 되었다. 이처럼 호기심에 따른 '관찰과 몰입'은 창의적 결과물을 생성하는 데에 큰 도움이 된다.

다음은 자신이 얼마나 호기심을 이용하고 있는지 알아볼 수 있는 SELF TEST이다. 이에 대한 점검을 해보고, 자신이 계발할 부분이 무엇인지 혹은 연습을 할 방법들을 모색해 보도록 하자.

SELF TEST / 호기심[47)]

□ 통찰력과 의문 사항을 기록하기 위해 계속 일기를 쓰거나 메모를 하고 있다.

□ 명상하고 반성할 시간을 충분히 갖는다.

□ 언제나 새로운 것을 배우고 있다.

□ 중요한 결정을 내려야 할 때면 능동적으로 다른 관점에서 보려 애쓴다.

□ 열심히 독서를 하고 있다.

□ 어린이들에게 배운다.

□ 문제를 구분하고 해결하는 솜씨가 뛰어나다.

□ 친구들은 나를 마음이 열린, 호기심이 많은 사람이라고 말한다.

□ 새로운 단어나 구절을 듣거나 읽으면 사전을 찾아보고 그 뜻을 기록해 둔다.

□ 다른 문화에 대해서 많이 알고, 항상 더 많은 것을 배우려 한다.

□ 모국어 외에 다른 언어를 알거나 배우려고 노력한다.

□ 친구들과 친지들, 동료들에게 내 잘못을 일깨워 달라고 부탁한다.

□ 배우기를 좋아한다.

두 번째 원칙으로 실험 정신 (Dimostrazione)은 경험을 통해 얻은 지식을 시험하려는 열의와 고집, 실수에서 배우려는 의지를 말한다. 스스로 생각하는 습관이나 선입견으로부터 정신이 자유롭다면, 그 다음은 '실험 정신'으로 도전할 수 있다. 연구를 하면서 레오나르도는 계속 관념적인 생각들에 의문을 가졌다. 그는 실제 실험을 통해 스스로 배우는 것의 중요성을 강조했다.

레오나르도가 처음 미술에 입문했을 때, 베로키오의 스튜디오에서 받은 훈련은 이론적인 표현 기술보다 다양한 경험이었다. 그는 캔버스와 물감을 준비하는 법을 배웠으며, 처음으로 원근법을 배웠다. 더

하여 조각과 청동 주물 작업, 금세공 기술의 비법을 전수받았으며, 직접 '관찰'을 통해 식물의 구조와 동물과 인체의 해부학을 연구하도록 가르침을 받았다. 레오나르도는 '실용적인 태도'를 가지고 성장할 수 있었던 것이다. 그의 실용적인 태도와 날카로운 지성, 호기심, 독립 정신은 그로 하여금 당시의 이론과 도그마(dogma)에 많은 부분 회의를 품게 했다. 예를 들면 〈코덱스 레스터(The Codex Leicester)〉에서 롬바르디의 산 정상에서 발견한 화석과 조개껍데기들이 산 위에 있는 것은 성경에 나오는 홍수 때문이라는 당시의 보편적인 견해에 반론을 제기한 것이었다. 이는 자신의 지질학 연구를 토대로 한 반론이었던 바, 논리적인 사고와 실생활 경험에 근거한 그의 태도를 잘 보여주는 일례이다.[48]

르네상스의 중요성은 기본적인 가정, 선입견, 믿음을 전환하는 것이다. 레오나르도는 실험 정신의 원칙을 통해 지배적인 세상의 관점에 도전하려는 의지를 가졌던 덕분에 이런 혁명의 진두에 서게 되었다. 그는 우선 자신의 관점에 도전함으로써 세상의 관점에도 도전할 수 있음을 깨달았고, '인간이 겪는 가장 큰 속임수는 자신의 의견에서 나온다.'라고 경고하기도 했다.[49]

다음의 자기 평가 체크리스트를 꼼꼼히 살펴보자. 도전적인 질문들이지만, 솔직하게 되돌아본다면 창의성을 실천하는 많은 것을 얻을 수 있을 것이다.

SELF TEST / 실험 정신[50]

□ 나는 실수를 기꺼이 인정한다.

□ 나와 가장 친한 친구는 내가 실수를 기꺼이 인정하는 사람이라는 데 동의할 것이다.

□ 나는 실수에서 배우고 같은 실수를 두 번 다시 저지르지 않는다.

□ 나는 '인습적인 지혜'와 권위에 의문을 제기한다.

□ 내가 존경하는 유명 인사가 어떤 물건을 보증하면, 그것이 사고 싶어진다.

□ 가장 근본적인 믿음과 그런 믿음을 갖는 이유를 명료하게 표현할 수 있다.

□ 실제로 경험한 후 깊이 믿었던 것을 바꾸어 본 적이 있다.

□ 나는 장애물 앞에서 인내한다.

□ 나는 역경을 성장의 기회로 본다.

□ 나는 때로 미신에 빠지기 쉬운 사람이다.

세 번째 원칙 '감각(Sensazione)'은 의식적으로 감각을 날카롭게 하는 데 초점을 맞춘다. 레오나르도는 감각 인식을 날카롭게 하는 것이 경험을 풍부하게 만드는 열쇠라고 믿었다. 많은 사람들은 감각을 예민하게 만들고, 풍부한 경험을 하면서, 광범위한 질문에 부딪치게 되면, 점점 불확실함과 애매함에 직면하게 될 것이다. 바로 이런 '혼돈을 인내하는 감각'이 창의성의 구성요소인 것이다.

레오나르도의 노트에서 발췌한 인용구나 스케치와 그림엔 이러한 각각의 원칙이 잘 드러난다. 이제 자신을 투영해 보는 일과 자기평가를 해보는 문제가 뒤따르고 개인적이면서 전문적인 르네상스를 일구어내기 위한 실질적인 연습 프로그램을 시행하는 문제들을 제시한다.

시각, 청각, 촉각, 미각, 후각, 레오나르도처럼 생각하는 사람이라면, 이런 감각을 '경험이라는 문'을 여는 '열쇠'로 인식한다.

레오나르도는 실험 정신의 비밀은 감각, 특히 시각을 통해서 나타난다고 믿었다. 보는 방법을 아는 것, 그것은 레오나르도가 내세운 모토의 한 가지였고, 이것이 미술과 과학 활동의 초석이 되었다.[51]

그림을 잘 그리는 사람이나, 세밀하게 묘사가 되어 있는 작품은 기법이나 방법을 배워 기술적인 면이 뛰어난 것이 아니라 관찰력이 뛰어나 잘 보이기 때문에 잘 표현하는 것이다. '보는 것', 을 통한 관찰력에는 바로 몰입이 동반되고, 그로 인해 즐거움이 따라오고, 이런 활동들이 '놀이' 가 되는 것이다.

〈창조자-상상의 영웅들의 역사〉에서 대니얼 부르스틴(Daniel Boorstin)은 레오나르도에 관한 장의 제목을 '세계를 볼 줄 아는 군주' 라고 붙였다. 레오나르도가 군주라면 그 주권은, 의문을 던지는 열린 마음과 실제 경험에의 의존, 정직하고 예민한 시각의 조화에서 비롯되었다.

그는 투스카니 지방의 아름다운 자연을 관찰하고 즐기면서 보낸 유년 시절과 '안목 있는' 스승 안드레아 델 베로키오 (Andrea del Verrocchio)의 혹독한 훈련 덕분에, 놀라운 시각의 힘을 계발시켰다. 예를 들면 '새가 나는 것에 관한 논문' 에서 그는 비행 중 깃털과 날개의 움직임에 대해서 아주 정밀한 부분까지 그려서 모든 움직임을 기록했다. 이후 영화가 개발되고 나서야 레오나르도의 그런 그림과 기록들이 얼마나 세밀하였는지 다시 확인될 수 있었고 이를 계기로 그는 제대로 인정받았다.

이런 결과물들로 그는 '시각의 힘'에 대해 매우 드라마틱하고 열광적으로 묘사하였다. 그의 시선은 그림에서 전례 없는 섬세한 표정을 포착하게 해주었다.

그는 '보는 것'의 중요성에 대하여 '눈은 천문학의 주인이며, 인간이 창조하는 모든 예술을 돕고 방향을 잡아준다. 또한 수학의 다양한 분야를 지배하며, 눈의 과학이야말로 오류가 있을 수 없다. 눈은 별들의 거리와 크기를 측정한다. 자연을 구성하는 요소와 성질을 발견하게 해주며, 별들의 움직임을 보고 미래를 예측케 한다. 또한 눈은 건축과 원근법을 만들고 그림이라는 성스러운 예술을 창조케 한다.'고 하였다.

레오나르도는 특별한 능력을 많이 가진 사람이었지만, 그중에서도 뛰어난 음악가이기도 했다. 궁정에서도 후견인으로 인기가 좋았던 이유도 플루트와 리라를 비롯해 여러 가지 악기를 잘 다룬 덕분이었다. 예술가이자 역사가인 바사리(Vasari, Giorgio)는 "그는 아무 준비 없이도 성스럽게 노래했다."라고 말한다. 작곡과 연주, 노래 외에도 그는 그림을 그릴 때마다 음악을 곁들였다. 거장 레오나르도에게 있어 음악은 감각적이고 영혼을 풍요롭게 해주는 뮤즈였던 것이다.

이처럼 레오나르도가 정한 감각의 순위에서 시각과 청각이 우선순위이긴 해도 그는 모든 감각을 귀하게 여겼고, 그 각각의 감각을 키우려고 단련했으며, 더 높이도록 순화시키려고 노력했다. 그는 형편이 허락하는 범위 내에서 가장 좋은 옷을 입었으며, 고급 벨벳과 비단의 감촉을 즐겼다. 그의 스튜디오는 언제나 꽃과 향수의 향내로 진동했으며 요리를 예술로 승화시키는 열정을 통해서 감각을 계발하였다.

그는 "오감은 영혼을 다스린다."라고 믿었다. 그는 운동선수가 근육을 발달시키는 것처럼 감각을 훈련시켰고 관찰 기능을 연마했다. 레오나르도의 이런 모든 행동들은 창의성을 키우는 일종의 '근육 키우기'라고 할 수 있을 것이다.

다음에 나오는 감각 체크리스트는 예민함과 즐거움으로 안내할 것이다. 자기 자신의 감각의 정도를 파악해보면, 자신을 들여다볼 수 있을 것이며 부족한 점을 보완해나가는 계획을 세울 수 있을 것이다.

SELF TEST / 시각[52]

- □ 나는 색의 조화와 부조화에 예민하다.
- □ 나는 친구들의 눈 색깔을 기억한다.
- □ 적어도 하루에 한 번은 지평선과 하늘을 바라본다.
- □ 나는 어떤 장면을 상세하게 잘 묘사한다.
- □ 나는 낙서와 그림그리기를 좋아한다.
- □ 친구들은 나를 조심성 많은 사람이라고 할 것이다.
- □ 나는 빛의 민감한 변화에 예민하다.
- □ 나는 마음의 눈으로 사물을 분명히 그릴 수 있다.

SELF TEST / 청각

- □ 친구들은 내가 남의 말을 잘 들어준다고 말한다.
- □ 나는 소음에 예민하다.
- □ 나는 다른 사람이 노래할 때 음이 틀리면 알아차릴 수 있다.
- □ 나는 제대로 음을 노래할 수 있다.

□ 나는 정기적으로 재즈나 고전 음악을 듣는다.

□ 나는 한 악장에서 베이스부터 소프라노까지 멜로디를 구분할 수 있다.

□ 나는 스테레오 시스템을 조종할 때 소리의 차이를 안다.

□ 나는 고요를 즐긴다.

□ 나는 스피커에서 나오는 목소리 톤과 음량, 굴곡의 미세한 변화를 잘 감지한다.

SELF TEST / 후각

□ 내가 좋아하는 냄새가 있다.

□ 냄새는 좋게든 나쁘게든 내 감정에 큰 영향을 미친다.

□ 나는 체취로 친구들을 구분할 수 있다.

□ 향기를 어떻게 이용하면 내 기분에 영향을 미칠 수 있는지 안다.

□ 나는 향기로 음식이나 와인의 질을 제대로 구분할 수 있다.

□ 나는 신선한 꽃을 보면, 잠시 향기를 맡곤 한다.

SELF TEST / 미각

□ 나는 음식의 '신선함'을 미각으로 느낄 수 있다.

□ 나는 여러 가지 스타일의 요리를 즐긴다.

□ 나는 특별한 미각 경험을 추구한다.

□ 나는 여러 가지 재료로 만든 음식에 어떤 종류의 허브와 향신료가 들어갔는지 구분할 수 있다.

□ 나는 요리 솜씨가 뛰어나다.

□ 나는 어울리게 짝지어진 음식과 와인을 제대로 평가한다.

□ 음식의 미각을 인식하면서 음식을 먹는다.

□ 나는 정크 푸드(칼로리는 높지만 영양가는 낮은 인스턴트 식품)는 피한다.

□ 나는 허둥지둥 먹는 것은 피한다.

□ 나는 음식 시식과 와인 시음에 참여하기를 좋아한다.

SELF TEST / 촉각

- □ 나는 일상생활에서 만나는 물건들의 '감촉'을 안다.
- □ 내가 입는 옷의 질감에 예민하다.
- □ 나는 만지는 것과 다른 사람이 내 몸을 만지는 게 좋다.
- □ 친구들은 나를 얼싸안기 좋아하는 사람이라고 말한다.
- □ 나는 촉감으로써 듣는 법을 안다.
- □ 나는 다른 사람을 만질 때 그가 긴장했는지 긴장을 풀고 있는지 알 수 있다.

SELF TEST / 공감각

- □ 나는 어떤 감각을 다른 감각 용어로 설명하길 즐긴다.
- □ 나는 어떤 색이 '차갑고' 어떤 색이 '따뜻한'지 본능적으로 안다.
- □ 나는 예술에 대해 마음으로부터 반응한다.
- □ 나는 위대한 예술가와 과학자가 사고할 때 공감각이 어떤 역할을 하는지 알고 있다.
- □ 나는 '랄랄라' '휘이잉' '똑똑똑' 중 어떤 소리가 '∼' 'ᄊᄊ' 'ᄴᄴ'로 표시될지 알 수 있다.

네 번째 원칙 '불확실성에 대한 포용력 (Sfumato)'은 우리가 알지 못했던 것에 익숙해지도록, 특히 '애매모호함'과 익숙해지는 것을 말한다. 이 포용력은 균형감과 창의력을 얻기 위해서 자신의 호기심 잠재력을 깨닫게 하고, 경험의 깊이를 탐구하고 감각을 예민하게 하면서, 이전에 알지 못하던 것들을 품게 해준다.

불확실한 것을 대할 때 마음을 여는 것이, 창의적인 잠재력을 계발할 수 있는 가장 효과적인 수단이다. '불확실성에 대한 포용력(Sfumato)'의 원칙이 창의성을 여는 열쇠가 되어줄 것이다.

레오나르도 다빈치의 모국어로 표현된 'sfumato'를 글자 그대로 풀이하면 '연기처럼 없어진', '구름이 흩어진' 또는 '희미해진'으로 해석된다. 미술 평론가들은 작품에서 '어렴풋하고 신비롭다'고 할 때에 이 단어를 사용하기도 한다. 이런 희미하고 신비로운 특징은 레오나르도의 그림 '모나리자'의 배경에서 가장 분명히 드러난다. 정성스럽게 물감을 엷게 여러 겹으로 칠해서 얻은 신비스러운 효과와 모나리자의 오묘한 미소는 모나리자를 은유적으로 상징해준다.

끊임없는 호기심과 감각으로 경험을 탐구하려는 고집은 그에게 뛰어난 통찰력을 주었고 이는 많은 발견과 밝혀지지 않은 무한의 세계 궁극의 세계로 그를 이끌기도 한다. 대립적이며 긴장을 감당하는 능력, 막연함과 패러독스를 받아들이는 능력 또한 천재 레오나르도의 중요한 특징이었다.

그는 다른 사람들과 아이디어를 교환하며 사교적인 성격이었으나, 가장 창의적인 통찰력은 혼자 있을 때 나온다고 하였다. 특히 '화가는 고독해야만 된다. 왜냐면 혼자일 때 온전히 자기 자신이 되기 때문이다. 다른 사람과 함께 있으면 본래 자신의 반밖에 되지 않는다'고 하였다. 고독한 시간을 마련해서 모호함을 받아들이고 마음의 긴장을 이완하는 시간을 가져 보자. 그전에 다음과 같은 자기 평가에 시간을 할애해보자.

다섯 번째 원칙 '예술과 과학(Arte & Scienza)'은 소위 전뇌(全腦) 사고가 요구된다. 하지만 레오나르도는 '균형'이 단순히 정신적인데 국한되지 않는다고 믿었다.

SELF TEST / 불확실성에 대한 포용력 [53]

- □ 나는 뭔가 애매해도 마음이 편하다.
- □ 나는 직관의 리듬에 잘 적응한다.
- □ 나는 변화에도 성공한다.
- □ 나는 일상생활에서 유머를 느낀다.
- □ 나는 '성급히 결론에 도달하는' 경향이 있다.
- □ 나는 수수께끼, 퍼즐, 재담을 즐긴다.
- □ 내가 초조해지는 때를 안다.
- □ 나 혼자만의 시간을 충분히 갖는다.
- □ 내 본능을 믿는다.
- □ 나는 모순되는 아이디어들을 마음에 편히 지니고 있을 수 있는 사람이다.
- □ 나는 패러독스를 즐겁게 받아들이고, 아이러니에 민감하다.
- □ 나는 창의성을 고양시키는 데 있어서 갈등이 중요한 역할을 한다고 인정한다.

미술 역사가 네스 클라크는 레오나르도의 과학과 예술의 관계에 대한 글 서두에서 "흔히 어떤 연구에서는 레오나르도를 과학자로, 또 어떤 연구에서는 레오나르도를 미술가로 다룬다. 그리고 기계와 과학 분야의 그의 발명을 이해하는 데 따르는 어려움 때문에 연구에 세심한 주의를 기울이는 것은 의심의 여지가 없다. 그럼에도 그것만으로는 만족스럽지 못하다. 결국 과학사를 참고하지 않으면 미술사를 제대로 이해할 수 없기 때문이다. 과학과 미술에서 우리는 상징들을 공부하고 있다. 그 상징에 의해 인간은 머릿속에 떠오르는 것을 확인한다. 또 그림이든 숫자든 우화든 공식이든 이런 상징들은 똑같은 변화를 반영할 것이다." [54] 라며 이 원칙들의 상호 의존성을 강조한다.

레오나르도에게 미술과 과학은 분리될 수 없는 것이었다. 〈그림 그

리기에 관한 논문〉에서 그는 숙련공이 될 수 있는 사람들에게 주의를 준다. "미리부터 과학을 열심히 공부하지 않은 채 그림만 그릴 줄 아는 사람은, 키나 나침반을 갖추지 않고 항해에 나선 선원에 비유될 수 있을 것이다. 준비 없이 바다로 나간 선원은 예정된 항구에 도착한다는 확신을 할 수가 없다."[55]

그는 '예술의 과학과 과학의 예술을 연구하라'고 한다. 그런 그의 가장 중요한 과제는 예술과 과학을 연결해 인간과 자연을 연결하는 것이다. 그에게 과학과 예술에 대한 모든 탐구란 가시적인 세계에 관한 지식을 얻고자 하는 일종의 투쟁이었다. 이런 결과로 레오나르도는 예술과 과학의 완벽한 균형을 개발해 뇌 영역을 활성화하고 정신 근육을 울리며 근본적으로 새로운 창조적 원칙을 확립한다.[56]

이 원칙들은 좌·우뇌의 균형을 이루고 잠재된 창의적인 능력을 일깨우는 방법들을 위한 것들이다. 이처럼 매일 생각하고 문제를 해결하는 데 있어서, 예술과 과학의 시너지 효과를 일구는 한 가지 방법만 이용해도 좌뇌와 우뇌의 균형을 이룰 수 있다. 이 방법은 토니 부잔(Buzan, T)이 만든 '마인드 매핑(Mind mapping)'을 예로 들 수 있다. 마음속에 지도를 그리듯이 줄거리를 이해하며 정리하는 방법인 이 시각적 사고 기법은 레오나르도가 메모하는 법에서 주로 영감을 받아 창안했다. 여러분은 좌뇌와 우뇌 중 어느 성향이든, 지속적으로 균형을 맞추어가려는 노력을 하다 보면, 자신이 가진 잠재성을 확산시켜 창의성을 확대하는 계기가 될 것이다.

SELF TEST / 예술과 과학 [57)]

□ 나는 상상력이 풍부하다.
□ 나는 브레인스토밍에 능하다.
□ 나는 때로 예상치 못한 말이나 행동을 한다.
□ 나는 낙서하기를 좋아한다.
□ 나는 학창 시절에 대수보다는 기하를 잘 했다.
□ 나는 책을 읽을 때 페이지를 건너뛰며 읽는다.
□ 나는 큰 그림을 보고 세부 사항은 다른 사람에게 맡기는 것을 더 좋아한다.
□ 나는 때로 시간을 잊는다.
□ 나는 본능에 의존한다.
□ 나는 세부 사항을 좋아한다.
□ 나는 항상 시간을 잘 지킨다.
□ 나는 논리에 의존한다.
□ 나는 글을 명료하게 쓴다.
□ 친구들은 나를 매우 정확한 사람이라고 평한다.
□ 나는 정리와 훈련이 잘 된 사람이다.
□ 나는 책을 첫 페이지부터 차례로 읽어나간다.

여섯 번째 원칙 '육체적 성질(Corporalita)' 에서는 육체와 정신의 균형이 중요하다는 사실을 예증했고 건강을 유지하는 법을 강조했다.

학자들은 레오나르도가 해부학에 열정을 가졌던 것이 그의 체격이 독특했기 때문이라고 추측하기도 했다. 〈해부학자, 레오나르도 다빈치〉의 저자인 케네스 킬 박사는 그를 '유전적으로 독특한 돌연변이' 라고 말하면서, '그가 인체 해부학에 접근했던 것은 자신의 독특한 신체적인 특성에 큰 영향을 받았다.' 고 강조했다.

그는 산책, 승마, 수영, 펜싱을 좋아해서 규칙적인 운동을 했다. 그의 해부학 노트에는 동맥 경화증은 노화를 가속화하며, 동맥 경화증의 원인은 운동 부족이라고 주장이 실려있다. 그는 채식주의자였으며 뛰어난 요리사이기도 했다. 특히 레오나르도는 다이어트가 건강과 행복의 열쇠라고 믿었다. 또한 그는 몸의 양쪽을 균형 있게 이용해야 한다고 생각해, 그림 그리기와 글씨 쓰기를 주로 양손으로 하였다. 결국 육체적으로뿐만 아니라 심리적으로도 양손잡이였던 것이다.

레오나르도는 스스로가 건강과 행복에 대해 자기 자신이 책임져야 한다고 믿었다. 그는 심리적인 면에서 태도와 감정의 효과를 인식했고, 스트레스나 감정에 대한 복잡한 반응을 검사해 보지만, 의사나 약사에게 너무 의지하지 말라고 충고한다. '생명은 기계론적으로 설명할 수 있는 부분의 통합에서 나아가 이것을 전체적으로 통일하는 힘을 필요로 한다.'는 전체론(holism)적 성향이 의학에 대한 그의 철학이었다. 특히 병의 경우, '작은 요소들의 불일치가 살아 있는 몸에 주입된 것'으로 간주하고, 치료는 '불일치된 요소가 복구되는 것'으로 보았다.

건강하기 위해 몸과 마음의 조화를 이루기 위해 우리는 무엇을 하는가? 자기 몸을 표현한다면 어떤 이미지일까? 만약에 자신의 육체적인 성질을 이해하고 접근하면 삶의 질을 크게 발전시킬 수 있을 것이다. 건강한 육체에 건강한 정신이 생성되는 것이므로 창의성 실천에 있어 건강은 필요충분조건이다. 건강해야 '용기'와 '자신감'이 생기기 때문이다. 다음의 SELF TEST로 건강 상태를 살펴보고 건강한 창의성을 실천을 해보자.

다음의 SELF TEST로 여러분의 건강 상태를 살펴보는 것으로부터 시작하여 건강한 창의성을 실천을 해보자.

SELF TEST / 육체적 성질[58]

□ 나는 심폐 기능이 우수하다.
□ 나는 점점 강해지고 있다.
□ 유연성이 커지고 있다.
□ 언제 내 몸이 긴장하거나 이완되는지 안다.
□ 나는 다이어트와 영양에 대해 안다.
□ 친구들은 나를 우아한 사람이라고 평한다.
□ 나는 점점 양손잡이가 되어가고 있다.
□ 내 육체 상태가 몸가짐에 어떤 영향을 미치는지 안다.
□ 나는 실제로 해부에 대해 잘 이해한다.
□ 내 근육은 공동 작용을 한다.
□ 나는 움직이기를 좋아한다.

어느 분야에서건 패턴 관계 · 연관성 · 시스템을 중요시하는 사람이라면, 또 자기 꿈과 목표 · 가치 등을 일상생활에 융합시키고 싶다면, 이미 일곱 번째 원칙인 '연결 관계(Connessione)'를 적용시키고 있다고 할 수 있다. 연결 관계는 모든 것을 한데 엮는 역할을 한다.

고요한 연못에 돌을 던지면 작은 물결이 연속적으로 큰 원을 그리며 퍼져 나가간다. 눈을 감고 마음으로 이 작은 물결은 어떤 영향을 주는지? 그 에너지는 어디로 흘러가는지? 에너지의 요소는 무엇인지? 생각해 보는 것, 이것이 레오나르도가 말하는 연결 관계를 파악하는 것

이다. 밖으로 퍼지는 원은 '연결 관계의 원칙' 을 은유적으로 잘 표현한 개념이다. 레오나르도가 주변 세상의 관계와 패턴을 관찰할 때 자주 적용해 보는 원칙이다. 이것이 모든 사물과 현상들을 인식하고 평가하는 '시스템적인 사고' 인 것이다.

레오나르도는 노트와 그리고 여백에 이런 독특한 관찰 내용을 틈나는 대로 자주 기록했다. 그 내용에는 목차나 개요, 색인 따위를 만들지 않았다. 세월이 흐르면서 수많은 학자들은 이런 점을 다빈치의 노트가 제대로 정리되어 있지 않다며 그를 비난했다.

아마 정리할 시간이 없었거나 또 다른 상황의 호기심과 몰입 때문이 아니었을까? 글씨는 아무렇게나 휘갈겨 썼고, 이 주제를 다루다가 다른 주제로 건너뛰었으며 같은 말을 반복해서 쓰는 경우도 많았다. 하지만 레오나르도 연구자들의 말들을 종합해 보면, 그의 연결 감각이 대단히 포괄적이어서, 관찰 내용이 다른 내용과 어떻게든 연결되어 있고 다 똑같이 유효한 내용이었기 때문에 반복이 되었을 거라고 말하기도 한다.

레오나르도는 내용을 카테고리로 묶어서 구분할 필요도, 개요를 만들 필요도 없었을 것이다. 왜냐하면 그것들의 모든 연결 관계를 그는 이미 알고 있었기 때문이다.

누구와도 비교할 수 없는 레오나르도의 뛰어난 '창의성의 비밀' 은 공통점이 없는 요소들을 결합시키고 연결해서 새로운 패턴을 만들어 내는 데 있다고 본다.

미래에 대한 비전과 논리, 상상과 진실 그리고 아름다움에 대해 알고자 하는 끊임없는 갈망으로 가득 찬 레오나르도는 자연의 광범위

한 세부 사항을 엄밀히 관찰하고 조사했다. 하지만 경험의 주체자로서 더 많은 것을 배울수록, 의구심과 질문들은 깊어졌고, 결국 그는 '자연은 경험만으로 알 수 없는 무한한 비밀들로 가득 차 있다.' 라고 결론지으며 끊임없는 탐구와 호기심을 강조했다.

많은 학자들이 레오나르도의 철학과 예술의 연결 관계를 수도 없이 많이 알아냈지만, 가장 좋은 방법은 자기 자신이 직접 찾아보는 것이라고 조언한다.

케네스 클라크(Kenneth Clark)에 의하면, 레오나르도에게 풍경은, 인간처럼 거대한 기대의 일부분이었다. 그러므로 부분부분 이해할 대상이었고, 가능하다면 전체를 이해할 대상이었다. 바위는 단순히 장식적인 실루엣이 아니었다. 바위들은 지구의 뼈대였고, 나름의 해부학적 구조를 지니는 것이었으며, 지각 융기에 의해 생긴 것이었다. 다른 화가들은 구름을 막연하고 둥글게 그렸지만, 레오나르도는 구름은 바다의 수증기에서 형성된 작은 물방울이 모여서 된 것이었고, 곧 빗물이 되어 강으로 떨어질 것이라는 것을 관찰을 통해 알았고 이를 예상하여 그렸다.

바르게 나가려는 사람은 유년기에 아름다운 형상들을 찾아가서 보기 시작해야 한다. 거기서 좋은 생각을 창출해내야 한다. 그러면 곧 어떤 형태의 아름다움은 다른 것의 아름다움과 유사하며, 모든 형태의 아름다움은 하나이며 똑같다는 사실을 스스로 깨닫게 될 것이다.[59] 라는 플라톤의 말은 창의성의 계발과 실천에 큰 영감이 될 수 있다.

어느 분야에서건 연결 관계를 찾고, 이를 적용하는 시스템적 사고는 필요하며 창의성 실천에 중요한 덕목이다. 예술가가 창작물을 만들기 위해 설계할 때나, 교육자가 학생 한 명을 파악하여 지도할 때 나무 한 그루만 보지 않고 커다란 숲을 보는 거시적인 안목을 키우는 데 필요하다. 창의성을 키울 때도 마찬가지로 모든 사물과 현상을 연관시키는 태도가 중요하다.

다음의 자기 평가부터 시작하며 설계해보자.

SELF TEST / 연결 관계[60]

□ 나는 생태학적으로 인식하고 있다.

□ 나는 직유, 유추, 은유를 즐긴다.

□ 나는 다른 사람들이 알아차리지 못하는 관계를 발견하는 일이 자주 있다.

□ 나는 여행할 때는 사람들의 다른 점보다는 비슷한 점을 보려고 한다.

□ 나는 식이요법, 건강, 치료를 '전체론적으로' 접근하려 한다.

□ 나는 비례 감각이 잘 발달되어 있다.

□ 나는 가정이나 직장에서 패턴, 연결 관계, 조직망 등을 명료하게 표현할 수 있다.

□ 내 인생의 목표와 우선권이 분명히 형성되어있으며, 가치와 목적의식이 잘 융합되어 있다.

□ 나는 때로 모든 피조물과 연결되어 있음을 느낀다.

'창의 드로잉' 실천하기

레오나르도는 '드로잉은 그림의 기본이며, 보는 법을 배우는 것의 기초'라고 강조했으며 '창작과 창의력을 이해하는 열쇠'라고 했다. 드로잉을 시작하기 전에 몇 가지 마음의 준비가 필요하다.

볼 수 있으면 그릴 수 있다. 그리기는 간단하고 자연스러우며 재미있다. 다른 일과 마찬가지로, 그림 그리기를 하려면 배우고 싶은 욕구와 꾸준한 연습이 필요하다.

레오나르도의 수많은 스케치를 보면, 완성된 그림보다는 그리는 과정을 중요시했다는 것을 알 수 있다. 자신을 위해 그리는 것을 배우면서, 더 깊은 통찰력을 끌어내고 그림 그리는 과정에서 기쁨을 얻을 수 있게 될 것이다. 그리기의 가장 큰 장애물은 사물에 대해 갖고 있는 머릿속의 고정관념이다. 레오나르도가 말한 것처럼, '호기심과 관찰'로 사물을 세심하게 살펴보면서, 크기나 형태, 재질감 등 보이는 것에 집중하면 드로잉을 잘 할 수 있으며 이런 습관도 하면 할수록 적극적으로 변하게 된다.

레오나르도는 두뇌를 원활하게 하는 환경 만들기에 많은 노력을 했다. 특히 스튜디오는 음악과 꽃과 아름다운 향기로 꽉 찬 감각의 보물 창고였다고 한다. 평화롭고 아름답고 빛이 잘 드는 곳을 찾아보고 가장 안락한 상태를 준비한다. 초보자를 위한 다빈치 드로잉 코스는 평생토록 '보는 법과 아는 기술'을 사랑하도록 격려하기 위해 실었다. 거장 다빈치에게 드로잉은, 눈을 통해 세상과 나누는 사랑이었다. 연습하고 실험하며 극복하고 호흡하면서 재미를 만끽하자.

실천1: 몸과 마음으로 그리기

그림은 몸과 마음을 쓰는 활동이다. 그림을 그리기에 앞서 한두 차례 몸과 마음을 쓰는 워밍업을 하면 훨씬 쉽고 재미있게 배우게 될 것이다. 육체적 성질 장에서 배운 양손 쓰기 연습, 균형 잡힌 휴식 과정이 몸과 마음을 그림 그리기에 맞추는 데 유용하다.

작업 1 : 몸 전체 일깨우기

가장 만족스럽고 표현력이 풍부한 그림을 그리려면 몸 전체의 원활한 활동이 필요하다.

- 각각의 손가락으로 공중에 작은 원들을 그리는 연습을 해본다.
- 그다음에는 팔꿈치 아래쪽 팔을 돌려 더 큰 원을 만든다.
- 마지막으로 팔 전체를 돌려서 커다란 원을 만든다.

작업 2 : 마음 챙김을 위한 명상

편하게 앉아서 깊게 호흡에 집중한다. 이제 주로 사용하는 손을 마사지하기 시작한다. 얼굴, 목, 두피를 부드럽게 마사지하고, 이마와 턱이 긴장되어 있으면 특별히 그곳의 긴장을 푸는 데 주력한다.

작업 3 : 낙서로 근육 키우기

낙서는 자유롭게 그림을 그릴 수 있는 원동력이다. 낙서를 많이 할수록 필력이 생긴다. 백지 한 장을 펴놓고 그 순간에 느껴지는 형태와 선, 질감을 느끼며 마구 낙서한다. 몸의 긴장이 풀리면서 자유롭게 그리게 될 때까지 계속 그린다. 좋아하는 음악을 틀어놓고 거기에 맞춰

손을 움직인다. 다음의 다빈치의 스케치 [그림15] 〈폭우〉처럼 곡선을
이용한 선들의 변화가 바람에 휘감기듯 자유롭게 드로잉한다.

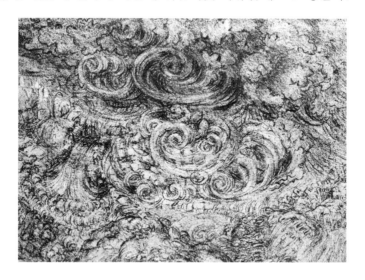

그림 15) 폭우(A DELUSGE), c1515, black chalk, Royal Library, Winsor Castle.

작업 4 : 포르맨(forman) 선 따라 그리기

슈타이너(Rudolf Steiner)가 창시한 발도르프 교육이 전인적인 교
육을 지향하고 있고, 또 그 방법으로 예술 활동을 중요시 여겨 이를
교육 활동 속에 체계화시켰다는 사실은 교육에 관심 있는 사람들에
겐 이미 잘 알려진 사실이다. 포르멘(FORMEN)수업은 형태 그리기
(Formenzeichnen)로 아이들이 형태를 자유롭게 상상하고 그에 따라
움직이는 방법을 훈련한다. 이것은 그림을 그릴 때 다른 움직임의 품
질에 대한 예술적 느낌을 훈련시킵니다. 이 운동은 또한 훌륭한 운동
기술로 공간 지능을 향상시킨다.[61]

실천2: 새롭게 보는 방식

　많은 사람들은 어떻게 봐야 하는지를 잘 안다고 생각하지만, 레오나르도가 "그림을 본다는 뜻은, 전에 한 번도 그것을 보지 못했던 것처럼 순수하게 사물을 쳐다보는 것이다." 라고 말했듯이 다음에 제시하는 방식으로 보는 것이 연습하는 데 도움이 될 것이다.

보는 연습 1 : 아래위 거꾸로 그리기

　그림을 거꾸로 그리면 습관적으로 인식하는 내용에서 자유로워진다. 아래 그림의 선과 형태를 보고, 새 종이에 선과 형태를 보이는 그대로 베껴본다.

· 규칙 :
a) 뭘 그리는지 모른다는 생각을 계속
　하면서 그린다.
b) 그리기를 마칠 때까지 종이를 뒤집
　지 않는다.
c) 당신의 그림은 아직 완성되지 않았다.
d) 도중에 휴식 시간을 갖고 그 시간
　에는 주변을 둘러보면서 새로이
　'부드러운' 시선을 갖는다.
e) 보이는 것을 다 베낀 후에는 종이
　를 돌려놓고 뭘 그렸는지 본다.

보는 연습 2 : 명암

레오나르도가 미술에 공헌한 점 중 한 가지는 명암의 배합, 즉 밝음과 어두움의 대비를 이용해서 극적으로 강조하는 기법을 계발했다는 점이다.

르네상스 이전의 화가들은 일반적으로 그림자는 제외하고 밝음만 강조했다. 그림을 그리기 시작한 초보자들이 저지르기 쉬운 실수는 명암법이다. 인생에서처럼 미술에서도, 어두운 색채의 그림자를 탐구하려는 용기가 필요하다. 그리고 형체가 모양과 입체감과 깊이를 갖는 것은 풍부한 음영과 그것을 둘러싼 어둠에서 나온다. 거장들이 강조했듯이 '그림자는 어떤 중요한 지점에서 경계선을 갖는다. 이런 지점을 무시하는 사람은 양각이 표현되지 않는 작품을 만들게 된다. 그런데 양각은 그림의 극치이자 영혼이다.'[62] 그림에서 'value(가치)'란 이 그림이 경매에서 얼마에 팔리는가를 뜻하는 것이 아니라 명암도, 즉 빛과 그림자로 생긴 음영의 깊이를 뜻하는 것이다.

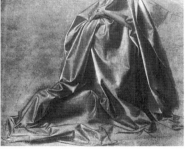

그림 16) 명암의 단계, 레오나르도 다빈치, STUDY of DRAPERY, c.1473, brush on linen, heightened with white, 73x91, Louvre, Paris

보는 연습 3 : 빛과 그림자

그림자를 하루의 주제로 삼는다. 하루 종일 태양의 움직임에 따라 그림자의 성질이 어떻게 변하는지 관찰한다. 관찰 내용을 노트에 기록한다. 마치 두 눈이 흑백 영화를 찍는 카메라라도 되는 것처럼 세상을 순전히 밝음과 어둠의 관점에서 보도록 한다.

보는 연습 4 : 화가의 틀

엄지와 검지를 90도 각도로 벌려서 L자를 만든다. 상상의 틀을 만드는 데 이 각도를 이용한다. 그림의 '주제'가 될 가능성이 있는 사물을 이 손가락 틀에 넣어보는 연습을 한다.

손가락 틀을 크게,·혹은 작게 만들어보기도 하고, 오른쪽으로 혹은 왼쪽으로 옮겨 보기도 한다. 마음대로 선택해서 초점을 맞춰볼 수 있는 능력을 즐겨보도록 한다.

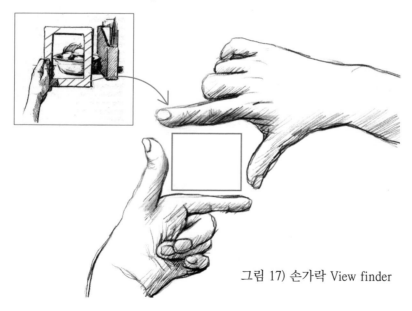

그림 17) 손가락 View finder

실천3 : 거울에 비춰 읽는 글쓰기

레오나르도는 왼손잡이였고, 글씨를 거꾸로 써나갔다. 이것은 습관적 인식에서 벗어나서 새롭게 보는 방식을 말한다. 자신의 작품의 부족한 점을 발견하는 방법으로 거울에 비춰 보면, 타인의 눈이 되어 객관적으로 평가를 할 수 있다. 거꾸로 글씨를 써나가는 법을 배워서 레오나르도처럼 써보자.

무엇이든 예술가이자 과학자인 레오나르도 다 빈치

레오나르도는 어딜 가나 작은 스케치북을 허리춤에 매달고 다녔다. 끊임없이 무언가를 쓰곤 했는데, 예를 들자면 자연에 대해 관찰한 것이나 문득문득 떠오르는 생각들 같은 것이었다. 또 거리에서 본 사람들이나. 발명품들도 그려놓곤 했다. 독특해 보이는 생각들은 거울에 비춰야만 제대로 읽을 수 있도록 거꾸로 암호처럼 적어 놓았다. 그는 훗날 공책에 다시 정리하거나 책으로 엮어낼 생각으로 뭐든지 다 적어 두었다. 그는 늘 뭔가 새로운 것을 생각해 내기 위해 애쓰며 살았다. 또 얽히고설킨 실타래와 매듭 그리기를 좋아했다. 그것들은 모든 것이 서로 관계가 있다는 그의 믿음을 상징한 것처럼 보이기도 한다.

그림 18) 연필,잉크,15.1x10.2cm, 프랑스 인스티튜트

실천4 : 관찰, 자로 재보기

레오나르도는 사람 몸을 이곳저곳을 재고 그리면서, 우리 몸에도 일정한 비율이 있다는 사실을 알게 되었다 그는 이렇게 적어 놓았다. '사람이 두 팔을 쫙 펼친 길이는 그 사람 키와 같다.'[63]

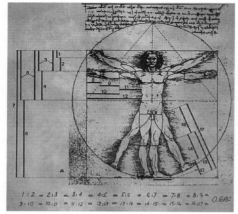

그림 19) 인체의 프로포션 다이아그램, 1485-1490년, 펜, Venice Academia

이제, 레오나르도가 조사한 것이 맞는지 자기 몸을 재보자.
• 준비물: 신문지, 스카치테이프, 검은 색연필, 줄자

신문지를 자신의 키 보다 길고 넓게 바닥에 여러 장 깐다. 테이프로 잘 붙인다. 신문지 위에 두 팔을 쫙 펴고 누운 다음 친구에게 몸을 따라 검은 색연필로 줄을 그어 달라고 한다. 몸의 다른 부분도 줄자로 재서 레오나르도가 조사한 비율과 비교해 보자. 친구에게 얼굴도 재 달라고 해서 레오나르도가 조사한 비율과 맞춰본다.

나무는 키가 얼마나 될까?

　레오나르도는 거리나 높이 알아맞히기를 좋아했다. 걸어갈 때도 눈에 띄는 목표물을 골라 몇 걸음이면 다다를 수 있을지 가늠해 보고 건물이나 나무 높이도 어림해 보았다. 이것은 그림이나 지도에 관심 있는 사람에게 아주 좋은 연습이 된다. 하지만 어림한 게 맞았는지 알아보려면 어떻게 해야 할까? 나무 한 그루를 골라 높이를 짐작한 다음 실제 높이를 다음과 같이 알아보자.

· 준비물: 20센티미터 정도
　　　되는 막대기, 줄자

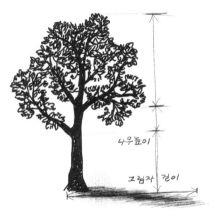

　이 무렵 레오나르도는 유달리
재미있게 생긴 계단을 스케치
하고 분수를 연구했다. 아울러
풍차와, 둥글게 아치가 있고
240미터나 되는 다리도 설계했
다. 중부 이탈리아를 정복하려는
보르자를 돕기 위해 레오나르도는 그 지역 지도를 만들었다. 거리 길이와 트인 지형, 요새 위치, 길, 벽, 문 등을 지도에 낱낱이 표시했고, 시내에 있는 건물과 늘어선 빌라들도 빠뜨리지 않았다. 시내는 푸른색, 변두리는 노란색, 늪과 강은 하늘색으로 색깔도 집어넣었다. 레오나르도는 완벽하게 계산한 다음에 지도를 그렸다.

실천5 : 동작 그리기

레오나르도는 자연의 깊이를 탐구한 끝에 모든 것이 변하며 언제나 움직이고 있음을 알게 되었다. 그래서 그의 그림은. 정지된 듯 보이는 물체에까지도 움직임이라는 기본 성질이 표현된 내면의 역동성을 간직하고 있다. 앞에서 한 드로잉 연습에는 대개 느리고 천천히 관찰하는 접근이 요구되었지만, 이제 움직임을 그리는 접근 방식이 한층 빠르고 역동적으로 속도를 내는 훈련이 필요하다.

그림 20) 'Sforza의 기마상'을 위한 습작, 1490년, 150185mm, Royal Library, Winsor Castle.

동작 연습 1 : 사람들의 동작

공공장소 중 앉아 있기에 좋은 곳에서 오가는 사람들을 지켜본다. 레오나르도가 제안한 다음의 연습을 해보자. 움직이는 물체를 계속 주시하고, 재빨리 선을 그린다. 즉 머리는 동그라미 모양으로 그리고, 팔과 다리, 몸통은 직선이나 곡선으로 표시한다.

그림 21) 움직이는 동작

물체 연습 2 : 떨어지는 물체

이번 연습에서는 떨어지는 물체의 '기본 동작'을 관찰한다. 휴지나 스카프, 냅킨, 나뭇잎, 깃털을 떨어뜨리고…그것들이 떨어지는 광경을 지켜본다. 떨어지는 물체를 하루의 주제로 삼는다. [그림22]의 바람에 흩날리는 꽃잎에서 최소한 세 가지 새로운 발견 하고 관찰 내용을 노트에 기록한다.

그림 22)
베들레헴의 별, 쵸크, 펜,
Royal Library Winsor Castle,
(1505~1510)

실천6 : 원근 표현하기

음영과 입체 표현은 사물의 깊이와 부피를 표현해준다. 원근 관계를 파악하여 입체감을 표현해보자.

원근 연습법 1 : 먼 지평선

레오나르도 다빈치는 먼 지평선을 관찰하느라 오랜 시간을 보냈다.

* 같은 크기의 물체 중 눈에서 가장 먼 것이 가장 작게 보인다.
* 크기가 같고 똑같은 거리에 있는 물체 중에서는 가장 밝게 빛을 비춘 것이 가장 가깝고 가장 크게 보인다.

레오나르도 이전에는, 뒤 배경과 전면에 있는 물체가 똑같은 부피와 음영과 색깔로 묘사되었다. 먼 지평선을 바라보다가 앞쪽으로 시선을 옮기면서 원근법에 대해 연습해보자. 원근법을 하루의 주제로 삼아서 그 관찰 내용을 노트에 기록한다.[64]

그림 23) 시점에 따른 공간표현

원근 연습 2 : 작은 것-멀리, 큰 것-가까이

　사람을 아주 멀리서 볼 경우 저렇게도 작게 보일 수 있을까 하는 데 놀랄 것이다. 우리는 이 보이는 크기를 이용해서 거리를 계산할 수 있다. 겹침 연습에서 상대적인 위치가 많은 정보를 줄 수 있다는 점을 배웠다. 하지만 사물의 연속성에 대해 알면, 크기가 가장 중요한 요소가 아님을 알게 된다. 예를 들면 아래 그림에서 가로등이 작아질수록 어떻게 보이는가?

원근 연습 3 : 겹침

어느 것이 앞에 오는가? 앞에 있는 것. 다른 물체와 겹친 물체는 뒤에 있는 것처럼 보인다. 이것은 아주 기본적인 원칙인데 놓치기 쉽다. 이 간단한 관찰이 물체의 관계를 시각적으로 명확하게 그리는 방법을 안내해준다.

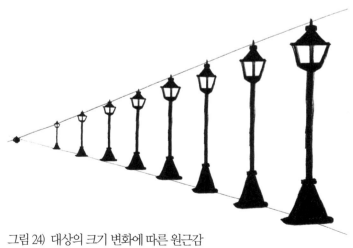

그림 24) 대상의 크기 변화에 따른 원근감

원근 연습 4 : 수평선 - 눈높이

종이에 자를 대고 수평선을 긋고 '눈높이 (EYE LEVEL)'라고 쓴다. 수평선을 각기 다른 높이에 긋는 실험을 해본다.

눈높이를 정하는 것은 기본적인 일이다. 그림이 복잡해질수록 눈높이가 산이나 건물, 나무에 가려지기 때문이다. 하지만 그림에 담긴 것은 모두 눈높이와 상관이 있다.

원근 연습 5 : 소실점

이제 다시 눈높이로 돌아가서 콩테 크레용으로 중심 부근에 점을 찍는다. 거기에 vp (vanishing point : 소실점)이라고 쓴다.

그 점에서 종이의 끝 쪽 귀퉁이에 직선을 긋는다. 자신이 넓은 거리에 있는 듯한 기분을 느끼게 될 것이다. 눈높이에 따라 거리의 인상이 달라진다는 점에 주의를 기울이자.

원근 연습 6 : 원근법으로 본 사각형

직선 자로 수평 점선을 그린다. 소실점을 정해서 찍는다. 그다음에는 삼각형, 사각형, 원을 그린다. 소실점을 염두에 두고 삼각뿔, 사각뿔, 원뿔을 소실점 방향으로 그린다. 가장 잘 그린 그림에 빛이 오는 방향을 작은 해로 표시한다. 마치 자신이 조명을 받을 물체가 된 것처럼 잠시 빛이 오는 방향을 느껴본다.

원근 연습 7 : 재미있는 거리

앞과 같이 직선 자로 수평선을 그린다. 소실점을 표시한다. 소실점에서 프레임의 위와 아래 구석에 선을 잇는다. 이제 울타리 연습 때처

럼, 거리를 따라서 간단하게 가로수들을 그린다.

맞은편 거리에 삼각뿔, 사각뿔, 원뿔 연습 때와 비슷하게 '사각형' 건물을 두어 채 그린다. 모든 수평선이 정확히 평행이라는 점을 염두에 두도록. 또 소실점에 상상의 지붕 선이 있어서 작은 크기의 건물이 있는 것처럼 보인다.

원근 연습 8 : 풍경

원근법에 대해 더 깊이 알기 위해서 풍경을 보는 연습을 한다. 노트에 스케치를 하면서 실험을 하는 것이 좋다. 눈높이를 정하는 것은 기본적인 일이다. 아래의 그림을 보며 자신이 서 있는 지점이 어디인지 상상해본다.

실천7 : 작품 감상을 잘하는 법

　그림은 그냥 느낌에 따라 감상하면 된다. 하지만 좀 더 자세히 살펴보고 작가가 왜 그 그림을 그렸는지, 보는 사람에게 무엇을 전달하고 싶어 했는지를 따져본다면 더 재미있게 감상할 수 있다. 그림 앞에 서서 바라보는 것은 그 그림을 그린 화가와 이야기를 나누는 것이다.

　서두르지 말고 마음을 편히 갖자. 그림에는 처음 보고 느끼는 것보다 훨씬 많은 것들이 담겨 있다. 앞에 서서 마음속에 느낌이 일 때까지 기다리자. 눈과 마음이 감동할 시간의 여유를 주자.

　그림의 주제에 대해서도 생각해 보자. 어떤 사람들을 그린 걸까? 무엇을 하는 걸까? 왜 특별히 이 장면을 그렸을까? 틀림없이 나타내고 싶은 게 있었을 것이다.

　그리고 마지막으로, 그림에 대해 수첩에 적어두자.

　그림이 마음에 드는가? 그렇다면 그 이유는 무엇이고, 마음에 들지 않는다면 그건 또 왜인가? 그림을 보고 어떤 느낌이 들었는가? 뭐가 떠올랐는가? 마음껏 상상해 보자.

　알고 있는 노래나 사람이 떠오를 수도 있고, 좋아하는 책이 생각날 수도 있다. 화가가 우리에게 무슨 말을 하고 싶어 하는 걸까? 그림을 보고 느낀 점을 시나 이야기로 나타내 보자. 자, 눈을 감고 영감이 떠오를 때까지 기다리자.

작품 감상 가이드

1. 작품의 제목에 연연하지 말고 스스로 제목을 붙여보세요.
2. 다른 친구는 같은 작품에 어떤 제목을 붙였는지 이야기를 나눠 보세요.
 - 그 친구의 제목이 틀린 것일까요, 아니면 다른 것일까요?
 - 같은 작품을 보며 서로 왜 다른 제목을 붙였을까요?
3. 잘 그렸다는 것과 잘 만들었다는 것은 다릅니다.
 나의 잘 그린 것, 잘 만든 것의 기준은 무엇인가 자신에게 물어 보세요.
4. 처음 만난 사람과 서먹서먹하듯이 처음 본 미술품도 그렇습니다.
 그러나 천천히 보면 보입니다.
5. 아는 만큼 보이는 것이 아니라 아는 것만 보는 것이 아닐까요?
6. 작품을 보며 떠오르는 느낌이나 생각을 명사 말고 형용사나 부사로 표현
 해보세요.
7. 미술 감상은 지식을 주는 것이 아닌 지혜를 얻도록 도와주는 것입니다.
8. 도슨트나 설명에 너무 연연하지는 마세요.
 당신의 상상력에 맡겨보기도 하세요.
9. 모든 작품이 명작이며 감동을 주는 것은 아닙니다.
 공감하는 작품 한 점만 발견해도 당신은 이미 성공적인 관람객인 것입니다.
10. 미술관에서 큰 시야를 가지고 건축과 조경에도 눈을 돌려 보고, 아트샵도
 미술관의 일부이니 운동한다 생각하고 가장 편안한 신발과 단정한 복장으로
 관람해 보세요.

모든 사람들의 성장과정에는 꽃길만 있지 않다.
넘어지고 깨져서 어떤 고난과 역경이 있어도
이 '뒷심'이 있으면 다시 일어설 수 있고,
이렇게 실패의 경험이 많은 사람일수록 더욱
단단해진다. 자신이 극복하기 어려운 힘든
상황에 직면했을 때 오히려 평소보다 더 강력한
동기를 얻는 '회복력'이 바로 GRIT이다.

grit

2/

'GRIT'으로
실천하기

2. 'GRIT'으로 실천하기

'그릿(GRIT)'이 무엇이기에 전 세계의 수많은 명사들이 이토록 열광하며 베스트셀러가 된 것일까? 이 단어는 미국의 심리학자이며 펜실베니아 대학교의 교수인 앤젤라 더크워스(Angela Duckworth)가 개념화한 용어로, 10여 년간 수 천명의 군인, 일반인, 직장인들을 대상으로 연구했는데, 성공과 성취를 끌어내는 데 결정적 역할을 하는 투지 또는 용기를 뜻한다. 즉, 재능보다는 노력의 힘을 강조하는 개념이다. 이는 바로 성공의 핵심을 뜻하며 창의성을 발휘할 수 있는 원동력이기도 하다.

그릿은 성장(Growth), 회복력(Resilience), 내재적 동기(Intrinsic Motivation), 끈기(Tenacity)의 요소로 구성된다. 좀 더 쉬운 말로 풀자면, 내가 중요하게 여기는 일들을 끝까지 해낼 수 있는 능력이다. 그릿을 지닌 사람은 걸림돌 앞에서 포기하거나 좌절하는 대신, 이를 극복하고 도전해야 하는 명확한 의지를 갖고 있다.

필자는 2013년 TED 더크워스 교수의 강연에서 '그릿'을 처음 만났다. 이후 대학 강단에서 학생들을 가르치며 '노력할 수 있는 능력'을 키우는 것과 함께 좋아하는 것을 더 열정적으로 할 수 있는 '자기 동기력'과 '자기 조절력'을 키우도록 강조하게 되었다. 30여 년간 학생들을 가르치며, 또 자녀를 키우면서 그들에게 인생을 잘 살아가는 데에 가장 중요한 것이 무엇인지 가르쳐 줘야 할 것이 무엇인지 생각해 보면, 바로 이 '그릿'인 것이다.

그릿을 우리말로 표현하기에 적절한 단어가 무엇일까? 필자는 끈기와 인내심을 이끄는 '뒷심'이라는 표현을 좋아한다. 모든 사람들의 성장과정에는 꽃길만 있지 않다. 넘어지고 깨져서 어떤 고난과 역경이 있어도 이 '뒷심'이 있으면, 다시 일어설 수 있고 이렇게 실패의 경험이 많은 사람일수록 더욱 단단해진다. 자신이 극복하기 어려운 힘든 상황에 직면했을 때 오히려 평소보다 더 강력한 동기를 얻는 '회복력'이 바로 그릿이다.

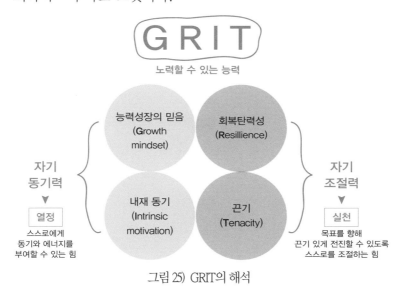

그림 25) GRIT의 해석

그릿으로 행동하는 사람은 업무나 학업의 목표를 성공적으로 달성할 뿐만 아니라 인간관계, 자신의 건강 그리고 감정까지도 다스릴 수 있게 된다. 특히 좌절, 포기, 불안과 같은 부정적 감정들을 용기, 도전, 신념이라는 긍정의 마음가짐으로 바꿔어 있는 놀랍고 신비한 경험을 하게 될 것이다. 그러나 이는 단순히 열정과 근성만을 의미하는 것이 아니라, 담대함과 낙담하지 않고 매달리는 끈기 등을 포함한다.

더크워스 교수는 그릿의 핵심은 열정과 끈기이며, 몇 년에 걸쳐 열심히 노력하는 것이라고 강조한 바 있다. 이는 재능보다 노력의 힘을 강조하는 것인데, 평범한 지능이나 재능을 가진 사람도 열정과 끈기로 노력하면 최고의 성취를 이룰 수 있다는 것이다.

크게 성공한 사람들은 왜 그렇게 끈질기게 자신의 일에 매달렸을까? 그들 대부분이 사실상 달성이 불가능해 보일 만큼 큰 야망을 품고 있었다. 하지만 그들의 눈에는 자신이 늘 부족해 보였다. 그들은 현실에 안주하는 사람들과는 정반대였다. 한편으로는 불만을 가지는 자신에게 진심으로 만족을 느낀다. 그들 각자가 비할 바 없이 흥미롭고 중요한 일을 한다고 생각했고, 목표의 달성만큼 이를 추구하는 과정에서 만족을 느꼈다. 그들이 해야만 하는 일 중에서 일부는 지루하고 좌절감을 안겨주고 심지어 고통스럽다고 해도 그들은 추호도 포기할 생각을 하지 않았다. 그들의 열정은 오래 지속되었다. 이처럼 열정은 강도가 아니라 '지속성'이다. 좋아하는 것이라도 미칠 듯이 힘들 때가 있지만 그걸 이겨내는 것이 바로(GRIT)이다.

GRIT = 열정적인 끈기의 힘

요컨대 어떤 분야에 상관없이 성공한 사람들은 굳건한 결의가 있었으며 이는 두 가지 특성으로 파악할 수 있다.

첫째, 그들은 대단히 회복력이 강하고 근면했다.
둘째, 자신이 원하는 바가 무엇인지 매우 깊이 이해하고 있었다.

그들은 결단력이 있을 뿐만 아니라 앞으로 나아갈 방향도 알고 있었다. 성공한 사람들이 가진 특별한 점은 열정과 결합된 끈기였다. 한마디로 그들에게는 그릿이 있었다. 그렇지만 그릿은 명료하게 실체가 잡히지 않는데 그 특성을 어떻게 측정할 것인가? 어떻게 수량화할 수 있을까? 이를 위해 더크워스 교수는 많은 사람들과 면담을 하며 기록을 시작했다. 그리고 때때로 피면접자들의 말을 그대로 인용하면서 그릿이 있는 사람을 묘사하는 질문들을 만들어나갔다. 이 질문의 절반은 끈기에 관한 것이었다고 한다. "나는 좌절을 딛고 일어나 중요한 도전에 성공한 적이 있다.", "나는 뭐든 시작한 일은 반드시 끝낸다.", 등과 같은 것들이었다고 한다.[65]

나머지 절반은 열정에 관한 질문들이었는데 "나의 관심사는 해마다 바뀐다.", "나는 어떤 아이디어나 프로젝트에 잠시 사로잡혔다가 얼마 후에 관심을 잃은 적이 있다." 등이다.

그렇게 많은 면담을 통해서, 그릿의 척도가 만들어졌다. 이 검사들은 사람들이 얼마나 투지와 집념을 갖고 인생을 사는지 측정해줄 수 있었다.

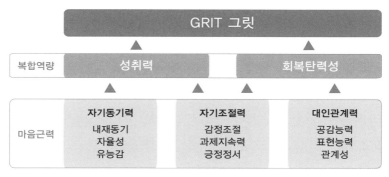

그림 26) GRIT의 속성

재능보다 두 배 더 중요한 노력

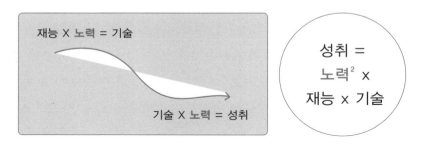

재능만으로 성취를 온전히 설명하지 못한다면 무엇이 필요할까? 여기서 재능은 '노력을 기울일 때 향상되는 기술의 속도'를 말한다.[66] 그러므로 성취는 '향상된 기술을 사용했을 때의 결과물'이다. 기술을 갈고닦을 때, 훌륭한 스승이나 멘토를 만나는 인연 또한 중요하지만, 무엇보다 개인적인 노력이 중요할 수도 있다.

하지만 똑같은 환경에 놓인 상황들을 고려한다면, 개인의 성취는 오직 '재능과 노력' 두 가지에 의해 좌우된다고 본다. 기술이 향상되는 속도인 재능도 매우 중요하나 노력을 통해 기술이 생기므로 노력이 두 배나 중요하다. 동시에 노력은 기술을 '창의적'으로 만들어준다. 결국 그릿은 창의성의 원천인 것이다.

동기는 즐거움의 동반자

성취를 이루기 위해 필요한 것을 하나를 선택하라고 하면 단연히 동기(motivation)다. 무엇이든 마음이 움직여서 일하는 사람을 막을 수가 없다. 노력하는 자는 즐기는 자를 이길 수 없다. 이 오랜 진리에 즐기기만 하면 뭐가 될까? 라고 반문하면 안 된다.

즐기는 것은 '동기가 부여된 상태(motivated)'를 말한다. 목표를 추구함에 있어서 성공하고자 하는 강한 소망이 특징이다. 이 상태가 유지되면 노력은 자연스럽게 따라온다. 그러므로 사람을 움직이는 힘, '동기'의 기술적인 면을 아는 것은 매우 중요하다. 그래서 학자들이 이 분야에 많은 시간을 할애하여 열심히 연구한다.

그런데 '동기'의 전문가도 항상 자신의 마음을 뜨겁게 달궈줄 비책 같은 건 없다. 가장 큰 문제는 사람의 마음이 변덕스럽다는 것이다. '동기' 수준이 높을 때는 불가능이란 없고, 몸에 내장된 '동기' 엔진이 힘차게 돌아갈 때에는 물 흐르듯이 하고자 하는 일이 진행이 된다. 이렇게 아무 때나 불쑥 들어왔다가 사라지는 '동기' 때문에 자신이 세운 계획이 늘 변경된다. 그래서 이렇게 동(動)하는 마음이 사라진 자리를 '의지력(willpower)'이 대신한다. 의지력은 동기만큼 중요한 성취의 필수 요소다. 방해가 되는 행동을 억제하고 바람직한 행동을 촉진하는 자기 통제력을 발휘하는 것이다. 이렇게 노력하는 사람에게 인생은 언제나 아름다운 미소를 짓는 것이다.

'동기'는 가변적인데 의지력을 믿는 것은 가능할까? 광고에서처럼 힘센 건전지처럼 의지력도 그 배터리가 유지되면 얼마나 좋을까? 하지만 '동기' 못지않게 '의지력'도 가변적이다. 언제나 심리적, 신체적 상태에 따라 올라갔다가 내려가기도 한다. 결정적인 단점은 의지력이라는 탱크도 쉽게 소멸된다는 것이다. 심리학자 로이 바우마이스터(Roy F. Baumeister)에 따르면 "의지력은 아껴 써야 하는 매우 제한된 자원이다." 라고 했다. [67] 결국 '동기'란 창의성을 발휘하는 중요한 구성요소이며, 이것 없이는 새로운 것에 도전하는 에너지는 생성되지 않는다. 이는 창의성을 실천하는 강력한 도구인 것이다.

열정이란 발견하고 키우는 것

열정이라는 단어는 강렬한 감정 상태를 묘사할 때 자주 사용된다. 많은 사람에게 열정은 '열중'이나 '집착'의 동의어다. 하지만 더크워스 교수가 성공한 사람들과의 면담에서 그 조건을 물어보았을 때 그들이 언급한 열정은 다른 종류였다. 그들의 발언에서는 열정의 강도보다 시간이 흘러도 한결같은 '열정의 지속성'이 자주 언급되었다.

열정보다 더 선행되어야 할 것이 있다. 그것은 그릿을 지속하게 만들어주는 힘이다. 끈기라는 것은 그냥 만들어지진 않는다. 만약 그렇게 쉽게 만들어지는 것이라면 새해마다 무엇인가를 하겠다는 목표를 잡지 않아도 될 것이다. 이렇게 끈기를 지속하기 위해선 어떤 명분이나 목표가 필요한데, 어느 순간 마음이 무너지고 포기하고 싶을 때 현명하게 그 끈을 놓지 않으려는 노력이 먼저 이루어져야 한다.

그릿이 결정적인 역할을 한다고 하면 그 그릿을 유지하는 것은 바로 '긍정의 자기 대화'였다. 그들은 '할 수 있다'라는 말을 끊임없이 되뇜으로써 힘든 훈련을 버틸 수 있는 힘을 주었다. 긍정의 자기 대화는, 정신력을 강하게 만들고 끝까지 지구력을 발휘하도록 한다.

스스로 자존감을 갖는 법

스스로에게 자존감을 갖게 하려면 어떻게 해야 할까?

먼저 자신에게 묻는 것부터 시작하기를 권한다. 그러기 위해서는 우선 '지능과 재능'에 대한 자신의 신념을 새롭게 하기를 제안한다. 더크워스 교수에 따르면 능력에 대한 고정형 사고방식은 역경의 순간 비관적 해석을 낳고, 이는 아예 도전 상황을 회피하거나 포기하는 행동으로 이어진다. 그와 반대로 '성장형 사고방식'은 역경에 대한 낙관적 해석을 낳고, 이는 다시 끈기 있게 새로운 도전을 추구하는 행동으로 이어져 결국 더 강한 사람으로 만들어준다.

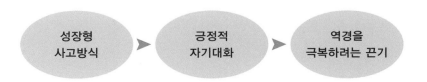

똑똑한 사람들이 예술에 관심을 많이 갖는 것일까? 아니면 어린 시절 예술교육을 받으면 똑똑해지는 것일까? 자존감 키우기에 예술 활동이 효과적인 역할을 한다. 미국 뇌·신경과학·교육 분야 전문 사립 연구기관인 DANA 재단이 2008년, 배움, 예술 그리고 뇌 (Learning, Arts and the Brain)이라는 보고서에 따르면 '예술적 체험이 뇌

에서 학습 능력에 연관된 부분을 자극하여 발달시킨다' 라는 객관적 근거가 제시되었다. 예술교육이 수학과 읽기 능력 향상과 밀접한 관련이 있으며 특히 어린이 4-7세의 두뇌활동 이미지 분석 결과 예술 활동에서 집중하는 할 때에 두뇌 활동이 활발해졌다. 그리고 예술 활동에 참여함으로써 기하학과 지도 읽기 능력 향상시킨다는 뇌 발달 과정 추적 조사를 통해 연구 결과가 나왔다.[69]

이처럼 근육을 사용할수록 강해지는 것처럼 사람들이 새로운 도전 과제를 완전히 익히려고 애쓰는 동안 뇌 자체에도 변화가 일어난다. 사실 이렇게 뇌의 변화가 왕성할 때에, 창의성도 스파크가 일어난다.

두 번째 제안은 '긍정적인 자기 대화' 를 연습하라는 것이다. '회복 탄력성 훈련(resilience training)' 도 한 가지 방법일 수 있다. 자기와 대화방식으로 진행되는 회복탄력성 훈련은 한마디로 예방 차원의 인지 행동치료이다. 하지만 핵심은 실제로 자기 대화를 수정할 수 있으며, 부정적 자기 대화가 목표를 향해 나아가는 데 방해가 되지 않도록 학습할 수 있다는 것이다. 힘든 상황에 처했을 때 생각하고 느끼는 방식, 그보다 더 중요한 행동방식은 훈련과 지도를 통해서 바꿀 수 있다.[70]

창의적인 사람들은 어떤 특별한 기술이나 능력이 차이를 만들었을 거라고 생각하지만, 실제로는 많은 경험과 실수를 많이 해 본 사람이 그 능력을 갖게 된다. 무엇이 옳은 것인지, 자신에게 필요한 것인지 명확한 기준이 없는 사람일수록 타인의 말에 쉽게 흔들린다. 때문에 정말로 무언가를 해내고 싶다면 타인의 말에 귀 기울일 시간에 자기 자신에게 긍정적 응원의 말을 건네는 게 더 효과적이다.

열정은 '강도' 아닌 시간을 관통하는 '일관성'

그녀의 연구 결과, 육군사관학교 죽음의 훈련에서 살아남는 생도, 문제 학생들을 포기하지 않는 교사, 꾸준하게 높은 판매 성과를 올리는 영업사원. 그들은 남들과 무엇이 다를까? 이 결과의 가장 유의미한 예측 변인은 IQ도, 신체적 건강도, 사회적 지능도 아닌 바로, '그릿'이었다고 한다.

그릿은 이처럼 갑자기 생기는 게 아니라 습관에서 나온다. 많은 학자들의 연구에 따르면 그릿이 있는 사람은 결국 좋은 습관을 가진 사람이라는 것을 밝혔다. 이런 사람들은 많은 일을 해내면서도 피곤하지 않은 평온한 모습을 보인다. 어찌 보면 반대로 의지력을 덜 쓰면서도 목표를 이룬다. 마치 백조가 물속에서는 많은 헤엄을 치지만 물 위에서는 평화스러운 자태를 갖고 있는 것처럼, 그릿이 있는 사람은 '동기'가 바뀌고, 몸이 힘들고 마음이 혼란스러워도 자신의 목표를 묵묵히 진행하는 '뒷심'이 있다. '습관'이라는 안전망이 자신을 든든하게 지지해 주기에 가능한 것이다. 반대로 그릿이 없는 사람은 한 가지 일에 흥미를 느끼다가도 어려우면 쉽게 포기한다. 처음에 세웠던 계획에 차질이 있으면 쉽게 동기가 사라지고 불안한 마음에 빠르게 계획을 변경하는 소심한 습관이 있는 것이다.

필자의 경험으로도 그림이 잘 진행될 때 보다 어려운 부분에 부딪쳤을 때, 다시 새로 시작하는 것보다도 안 되는 부분을 고쳐 나갈 때, 그 과정에서 실력이 더 늘어가는 것을 느꼈다. 그러고 보면, 고흐가 그림을 처음 시작할 때 동생 테오한테 보낸 편지에서도 어려운 사물 혹은 그리기 싫은 것들을 찾아내어 그것들부터 타파하기로 했다는 다

짐의 글이 있었다. 이런 습관이 자존감을 키워 주고, 이 용기는 창의성을 키우는 필수조건이다.

어린 시절 키워야 하는 그릿의 근력

이렇듯 행동이 반복되면 작은 습관이 되고 견고한 습관을 만들 수 있는 기초가 마련된다. 습관에 동기와 의지력은 인생 초기에 필요한 부모와 같다. 아이가 어른이 되면 부모로부터 독립하듯, 반복된 행동이 안정적인 습관이 되면 동기나 의지력으로부터 독립한다. 성취를 이루기 위해 자신에게 필요한 것은 작은 습관이며 어린 시절에 키울수록 단단해진다.

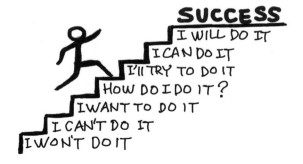

이런 근력 키우기에 관해 더크워스는 꾸준한 일관성을 강조한다. "그릿은 워커홀릭처럼 기를 쓰고 일하는 게 아니다." 열정은 강도(intensity)가 아니라 '시간을 관통하는 일관성(consistency)'이다. [71] 이는 격정적으로 모든 것을 불태우고 끝나는 사랑이 아니라 충실하게 곁에 머무는 오래된 사랑이며 포기하지 않고 지속하는 '헌신과 집념'이다.

GRIT 검증해보기 (5점 평가)

(전혀 그렇지 않다 1점 | 그렇지 않다 2점 | 그런 편이다 3점 | 그렇다 4점 | 매우 그렇다 5점)

☐ 나는 새로운 아이디어와 프로젝트 때문에 기존의 것에 소홀해진 적이 있다.

☐ 나는 실패해도 실망하지 않는다. 나는 쉽게 포기하지 않는다.

☐ 나는 한 가지 목표를 세워놓고 다른 목표를 추구한 적이 종종 있다.

☐ 나는 노력가다.

☐ 나는 몇 개월 이상 걸리는 일에 계속 집중하기 힘들다.

☐ 나는 뭐든 시작한 일은 반드시 끝낸다.

☐ 나의 관심사는 해마다 바뀐다.

☐ 나는 성실하다. 나는 결코 포기하지 않는다.

☐ 나는 어떤 아이디어나 프로젝트에 잠시 사로 잡혔다가 얼마 후에 관심을
잃은 적이 있다.

☐ 나는 좌절을 딛고 중요한 도전에 성공한 적이 있다.

* 보통 사람은 평균 3점대이며, 높을수록 좋다. 홀수는 열정,
짝수는 끈기를 의미한다. [72]

GRIT 점수가 높은 사람의 특징은 다음과 같다.

회복력이 강하다.

높은 목표를 될 때까지 한다.

결단력과 나아갈 방향을 안다.

실패해도 계속하려는 의지가 있다.

자신이 원하는 바가 무엇인지 매우 깊이 이해하고 있다.

난생처음 하는 일을 강요하는 경우에도, 절대 포기하지 않는 태도가 있다.

창작은 실행과 분리해서는 생각조차
할 수 없는 법. 고로 우리에게 중요한
것은 막연한 상상이 아니라 창조적인
상상이다. 그것만이 우리를 관념의
단계에서 현실의 단계로 나아가게
해줄 것이기에.

- 이고르 스트라빈스키(Igor Stravinsky)

thirteen

3/

'13가지
생각도구'로
실천하기

3. '13가지 생각도구'로 창의성 실천하기

누구나 생각을 많이 하지만, 모두 '잘' 생각할 수 있는 것은 아니다. 생각의 힘을 키우라고 하거나 창의적인 사고를 하라고 조언을 하지만 '어떻게' 생각을 해야 '잘' 하는 것인지 알려주는 사람은 없었을 것이다. 대부분의 사람들은 창의성이 중요하다는 사실만 인식할 뿐, 창의적으로 생각하는 방법에 대해서는 모르기 때문이 아닐까?

이 장에서는 창의성을 연습하고 자신의 분야에서 적용하는 방법으로 루트번스타인 부부(Root-Bernstein)의 공동 집필 저서 〈Sparks of Genius〉를 통하여 상상력을 학습하는 '13가지 생각 도구'를 제시한다. 이 도구들은 관찰, 형상화, 추상화, 패턴인식과 형성, 유추, 몸으로 생각하기, 감정이입, 차원적 사고, 모형 만들기, 놀이, 변형, 통합으로 각 챕터(chapter)마다 창의성을 빛낸 위인들을 소개한다. 창의성 연구에도 참고가 되며 다양한 분야에서 응용해 볼 수 있는 사례들을 만나 볼 수 있다.

이 책을 만나면서 '창의성'을 실천하는 방법뿐만 아니라 '미술교육의 교재'를 개발하는 데에도 적용할 수 있는 여러 방법들을 연구하게 되었다. 이 도구들은 미술 교육에서뿐만 아니라 전인적인 인간을 육성하는 통합적인 내용을 담고 있기 때문에 필자가 재직하는 대학 교양과목 주제로 다루기도 했다.

요즘은 이 13가지 키워드를 연령별로 어떻게 반응하고 어떻게 가르

칠 수 있는가에 관한 연구를 계속하고 있다. 이는 필자가 교육의 컨텐츠를 만드는데 풍부한 영감을 받게 된 보석 같은 내용들이다.

루트번스타인은 이 시대를 창조적으로 이끄는 위대한 위인들을 조사하면서, 그들의 창조력에 매우 공통된 부분이 있다는 것을 알게 되었다. 특히, 생리학자의 특성상 창조의 발생자인 인간을 세밀하게 관찰하고 연구하는 데 있어 세포학적 관점에서 인간 사고를 조직적으로 분석한 후 분석된 역사적 자료와 사실을 근거로 인간의 '창의성'을 외부에 나타난 사고방식뿐만 아니라 내부의 세밀한 사고방식으로까지 연결시켜 살펴보았다. 그는 이 과정에서 창조적 사고력을 증진시키는 13가지 생각 도구의 사용방법을 습득한다면 창의성 생성과 함께 확산적 사고력도 크게 증대시킬 수 있음을 강조한다.

이러한 분석 과정을 통해 루트번스타인은 창조적인 작업을 하는 과학자나 수학자, 예술가들, 레오나르도 다빈치, 아인슈타인, 파블로 피카소, 마르셀 뒤샹, 리처드 파인먼, 버지니아 울프 등 역사 속에서 뛰어난 창조성을 발휘한 사람들이 과학, 수학, 의학, 문학, 미술, 무용 등 분야를 막론하고 공통적으로 사용한 13가지 발상법을 세부적으로 추출하여 생각의 단계별로 정리한다.[73]

창의성을 이끌어 내는 13가지 생각 도구의 내용을 간략하게 정리하면 다음과 같다.

1. 관찰 – 일상의 가치를 재 관찰할 때 놀라운 통찰이 찾아온다.
2. 형상화 – 상상 속에서 사물을 그리는 능력이 세계를 재창조한다.
3. 추상화 – 추상화는 중대하고 놀라운 사물의 본질을 드러내는
 과정이다.
4. 패턴인식 –패턴 속의 패턴을 찾아내면 새로운 생각을 할 수 있다.
5. 패턴형성 – 가장 단순한 요소들의 결합이 복잡한 것을 생성한다.
6. 유추 – 유추를 통해 서로 다른 사물이 어떻게 닮았는지 찾아낸다.
7. 몸으로 생각하기 – 몸의 감각은 창의적인 사고의 도구가 된다.
8. 감정이입 – '자신이 이해하고 싶은 것' 이 될 때 가장 완벽한
 이해가 가능해진다.
9. 차원적 사고 – 2차원에서 3차원으로 혹은 그 역방향으로 사고의
 폭을 넓힌다.
10. 모형 만들기 – 세계를 이해하려면 실제의 본질을 담은 모형을
 만들어봐야 한다.
11. 놀이 – 창조적인 통찰은 놀이에서 나온다.
12. 변형 – 사고의 변형은 예기치 않은 발견을 낳는다.
13. 통합 – 느끼는 것과 아는 것의 통합으로 지평을 확장한다.

창의적인 사고는 내적인 상상력과 외적인 경험들이 만날 때 비로소 이루어진다. 더불어 새로운 사실의 발견도 이성이 아니라 상상력과 직관이다. '무엇'을 생각하는 가에서 '어떻게' 생각하는 가로 실천이 옮겨져야 한다. 역사 속에서 가장 창조적인 사람들은 실재와 환상을 결합하기 위해 [그림27]과 같이 창조를 이끄는 13가지 생각의 도구들을 적극적으로 이용했다.

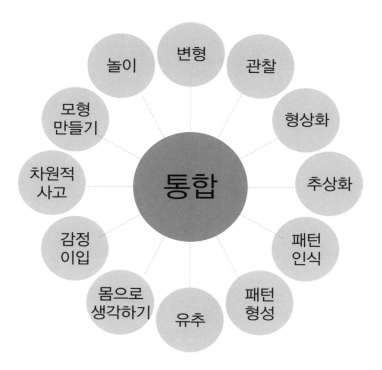

그림 27) Robert Root-Bernstein, Sparks of Genius :
The Thirteen Thinking Tools

관찰 Observing

생각도구	창조성을 빛낸 위인	분야
관 찰 Observing	재스퍼 존스, 조지아 오키퍼, 앙리마티스, 빈센트 반 고흐, 서머싯 몸, 다프네 뒤 모리에, 헨리필딩, 칼 폰 프리시, 콘래드 로렌츠, 올리비에 메시앙, 이고트 스트라빈스키, 로베르트 슈만 ,프랜시스 세이모어 헤이든 등	미술 문학 과학 음악 무용 의학

표 5) '관찰' 챕터의 창조성을 빛낸 위인과 분야

관찰에 있어서 모든 지식은, 행동의 패턴을 만들고, 그 원리를 추상화하며, 사물의 속성 사이에 유사성을 만들고, 행동의 모델을 창조하고, 생산적으로 혁신할 수 있도록 한다. '관찰'은 눈으로만 보는 것이 아니라 오감을 사용해 주의 깊게 느끼도록 하는 것이다. 수동적인 '보기'가 아닌 '적극적인 관찰'을 할 때 사물을 다양한 측면에서 바라보게 되고 기존의 것과는 다른 사물의 본질을 파악하게 된다. 보고, 듣고, 만지고, 냄새 맡고 맛을 보고, 몸으로 느끼는 모든 것이다. 관찰은 수동적인 '그냥 보기'가 아니라 적극적인 '주목하기'이고, '흘려듣기'가 아니라 '경청하기'이다.

대부분의 사람들은 관찰을 시각적 지각과 동일시하는데, 제대로 관찰하기 위해서는 적극적인 태도가 수반되어야 한다.[74] 첫째로 인내와 끈기이다. 많은 과학자들이 '관찰력의 비결은 시간과 참을성에 있다'고 말한다.

두 번째로 중요한 것은 주의 깊게 반복해서 보는 것이다. 화가 피카소는 좋은 예이다. 그의 미술 선생님인 아버지는 어린 시절 비둘기를 반복해서 그리는 것을 시켰는데, 덕분에 열다섯이 되었을 때 그는 사람의 형상을 완벽하게 그릴 수 있는 능력을 갖게 되었다고 한다.

관찰에서 세 번째로 중요한 것은 오감을 사용해야 한다는 것이다. 오감은 사람이 세상을 느끼고 이해할 수 있도록 돕는 훌륭한 관찰 도구이다.

모든 지식은 관찰에서부터 시작된다. 관찰은 수동적으로 보는 행위와 다르다. 예리한 관찰자들은 모든 종류의 감각정보를 활용하며, 모든 사물에 깃들어 있는 매우 놀랍고도 의미심장한 아름다움을 감지하는 능력에 달려있다. 만일 우리가 무엇을 주시해야 하는지, 또 어떻게 주시해야 하는지를 알지 못한다면 주의력을 집중시킬 수가 없다. 그래서 관찰은 생각의 한 형태이고, 생각은 관찰의 한 형태이다.

특히 미술은 시 · 지각을 통해 대상을 분석하고, 그것을 종합적으로 이해하며 느끼는 활동이다. 더불어 자유롭고 융통성 있는 활동을 장려한다. 이는 유창성, 융통성, 독창성, 정교성 등 창의성의 기본 요소나 성향이라 할 수 있는 능력들을 자극하여 창의성을 신장시키는데 매우 효과적이다.

> 관찰은 천 개의 눈과 천개의 손을 갖는 것이다.
> 꼼꼼히 살펴보고, 손으로 만져 보고, 냄새를 맡아 보자.
> 오랫동안 관찰하다 보면 새로운 것들이 눈에 보인다.

창의적 사고의 기초는 관찰이다. 대부분 그림을 잘 그리지 못하는 것이 배우지 않아서라고 생각하는데, 사실은 보이지 않기 때문이다. 그림을 잘 그리는 사람을 관찰해 보면, 보이기 때문에 표현을 하는 것이다. 그러므로 '보는 것', 즉 '관찰'은 표현력 발상력의 기본이며 근원인 것이다.

강세황의 자화상은 얼굴 근육의 살결을 세밀하게 나타내는 육리문(肉理紋)을 묘사했다. 얼굴 묘사에서 오목한 부분은 음영(陰影)으로 표현함으로써 입체감을 살리고 있다. 세부 묘사에도 매우 치밀함을 보여주고 있다. 이 그림은 자신의 외형뿐만 아니라 내면까지도 정확히 관찰하여 표현한 작품이다.

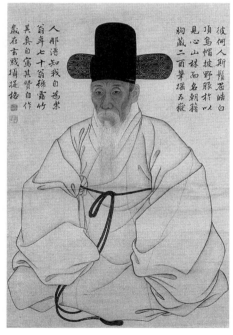

그림 28) 강세황 자화상. 1782,
비단채색, 88.7x51cm, 개인소장

관찰력 향상 활동

> 1. 자연으로 나가서 관찰하기, 소리 듣기, 냄새 맡기, 부분을 확대하여
> 보기, 만져 보기, 던져 보기 등 안 해 본 것 해보기.
> 2. 눈을 감고 집중하여 떠오르는 것들을 메모하기, 시로 옮겨 쓰기.
> 3. 참을성과 끈기로 오래 보고, 생각하기.
> 4. 'What'이 아닌 'why'로 시작하고, 'How'와 친구 되기.

이렇게 관찰한 것들을 대상 없이도 그림처럼 머릿속으로 생생하게 떠올리는 것이 '형상화'이고, 수많은 이미지와 형상 속에서 가장 중요한 것을 뽑아내는 게 '추상화'이다.

형상화 Imaging

생각도구	창조성을 빛낸 위인	분야
형상화 Imaging	찰스 스타인메츠, 니콜라 테슬라, 테네시 윌리엄스, 찰스 디킨스, 헨리밀러, 루치아노 파바로티, 헨리코웰, 피터 캐루터, 아인슈타인 등	공학 문학 음악 과학 수학

표 6) '형상화' 챕터의 창조성을 빛낸 위인과 분야

'형상화'는 일상생활에서뿐만 아니라 예술가들의 창작 활동에도 많이 쓰인다. 글을 쓰거나 그림을 그리거나 음악을 작곡하기 전 예술가들은 머릿속으로 마음껏 그림을 그려 본다. 주인공의 성격이나 말투, 생김새를 머릿속으로 떠올려 보기도 하고, 표현하고자 하는 대상이나 장면을 미리 그려 보기도 하고, 바람 소리와 물소리, 새들의 노랫소리를 들으면서 악상을 떠올려 보기도 한다. 이런 활동을 '구상

한다'라고 하는데 이런 형상화를 거치지 않고는 예술 작품이 탄생하기 어렵다. 예술 작품이란 작가의 머릿속에 있는 이미지들을 다양한 방식으로 표현한 것이다. 뛰어난 예술 작품은 마음의 눈으로 보게 하고, 마음의 귀로 듣게 하며, 냄새의 맛과 몸의 느낌까지 생생하게 전달해 주기 때문에 사람들에게 깊은 인상과 감동을 줄 수 있는 것이다.

형상화는 머릿속으로 어떤 영상을 떠올리는 능력, 즉 심상의 이미지를 만들어 내는 능력이다. 내면의 눈, 내면의 귀, 내면의 코, 내면의 촉감과 몸 감각을 사용할 구실과 기회를 만들어 지속적으로 연습하면 후천적인 노력으로 습득 가능하다.

'시각화 혹은 형상화'는 관찰 후 물체나 상황에 대한 생각이나 느낌을 심상을 통해 표현하도록 하는 것이다. 예를 들어 소설가 마거릿 드래블(Margaret Drabble), 과학자 니콜라 테슬라(Nikola Tesla)와 아인슈타인(Einstein), 무용가 그레이엄(Martha Graham) 등 유명한 창의적인 사람들이 스스로를 '시각적 사고가'라고 명명하는 것은 시각적 사고가 창의성과 깊은 관계에 있음을 암시한다. [75]

사람은 언어적 사고와 시각적 사고를 모두 사용하는데, 창의성은 언어적 사고보다는 시각적 사고와 밀접한 관련이 있다. 예를 들어 국어사전에는 '여행'이란 단어를 보면, '일이나 유람을 목적으로 다른 고장이나 외국에 가는 일'이라고 풀이해 놓았는데, 이처럼 설명적이고 논리적인 사고는 언어적 사고이다. 이에 비해 시각적 사고는 '여행'과 관련된 다양한 이미지를 떠올린다. 언어적 사고는 틀이 느껴지고, 시각적 사고는 일정한 틀이 없이 자유로운 느낌이 든다. 이처럼

시각적으로 사고하는 게 바로 '형상화'이다.

　무엇이든 가만히 눈을 감고 머릿속으로 그려 보면 얼마나 자유로운가? 언어에 얽매이지 않고 마음껏 상상을 즐기는 것, 마음껏 형상화를 즐길 줄 아는 사람만이 창의적인 사람이 될 수 있다.

　루트번스타인은 "형상화를 위한 훈련으로 어떤 상황을 구체적인 형체가 있는 것처럼 보고, 느끼고, 만지면서 변화를 관찰하고 머릿속에서 상상해보는 사고실험의 과정이 유용하다."라고 했다. [76]

　자신이 갖고 있는 시각, 청각, 또는 감각의 이미지들을 인식하고, 내면의 눈, 귀, 코, 촉감과 몸 감각을 마음껏 이용하여 여러 가지를 마음속에서 시도해 봄으로써 상징적인 이미지를 형상화할 수 있다.

형상화 향상 활동

1. 좋아하는 음악이나 소리를 듣고 미술의 조형요소로 그려 보기
2. 책을 읽고, '생각'을 다시 생각하고 주인공이 되어 보기
3. 하고 싶은 일들의 '버킷리스트'를 작성하고 그려 보기
4. 여행을 통해 새로운 것에 도전하기, 가고 싶은 목적지나 활동을 도면으로 그려 보기.
5. 사물을 오래 보고 자세하게 그리는 근력 키우기.
6. 사물의 다양한 질감을 만져보고 그 느낌을 표현해보기

[그림29]는 솔방울을 구조와 의미를 형상화 한 작품으로 드로잉에서 부터 설치작업의 과정을 보여 준다.

그림 29) 박지숙, Life Style, 25x27cm (5), Drawing on paper, 2003

그림 30) 박지숙, Essence, 75x70cm, Mixed media, 1999

추상화 Abstracting

생각도구	창조성을 빛낸 위인	분야
추상화 (Abstracting)	피카소, 찰스 토머슨 R.윌슨, 커밍스, 폴 디랙, 헨리 무어, 마르셀 뒤샹, 폴 피셰, 머스 커닝햄 등	미술 과학 문학 무용

표 7) '추상화' 챕터의 창조성을 빛낸 위인과 분야

추상화는 복잡한 것을 단순하게 만드는 과정이다. 불필요한 것을 버리고 중요한 것만 남겨 보는 것. 기호, 숫자, 아이콘처럼 간단하게 요약하다 보면 꼭 필요한 것만 남게 된다.

이처럼 '추상'은 사물을 보이는 그대로 표현하는 것이 아니라 사람들의 눈에 쉽게 띄지 않는 매우 중요한 속성을 파악하고 표현하는 것이다. 근본적인 것을 파악하여 그것만 남기고 나머지는 줄이는 것으로 자신의 관점에서 파악한 사물의 실체를 표현한다는 점에서 남과 다른 창의적 표현에 중요한 역할을 하게 된다.

형상화가 상상력을 키워 준다면 추상화는 사물의 가장 중요한 부분을 세심하게 바라보는 안목을 키워 준다. 그러므로 어떤 사물을 볼 때 요약해서 간단명료하게 설명하는 연습을 통하여 중요한 것을 추출해 내는 추상화 능력을 키울 수 있다.[77]

추상화는 말하고, 마임을 하고, 노래 부르고, 시로 쓰는 활동에서 개념이나 은유를 추출한다. 예술작품으로 연습하거나, 과학적으로 간단한 실험이나 수학적 개념으로 연습하라. 이런 과정에서 최대한의 감

각과 감성을 전달할 수 있는 최소한의 어휘를 찾아가는 활동들을 자유롭게 한다.[78]

창의적인 생각은 이렇게 생각하는 훈련을 통해 탄생하고 성장하는 것이다. 다음의 작품은 [그림31]은 생명의 생성과정의 역동성을 추상화하여 표현 한 작품이다.

그림 31) 박지숙, Mistery, 140 x 115 x 5cm, Mixed media, 2001

추상화 향상 활동

1. Black out POEM:잡지에서 좋아하는 단어를 뺀 나머지는 검정펜으로 지우며 드로잉하고, 남은 단어로 시(詩)를 쓰기.
2. 책이나 잡지의 제목들을 아이콘으로 그려서 상징화 해보기.
3. 미술관에서 작품을 감상하고 느낀 감정을 부사나 형용사로 생각해보고 간단하게 표현하기.

패턴인식과 형성
Recognizing and forming pattern

생각도구	창조성을 빛낸 위인	분야
패턴인식 (Recognizing pattern)	아서괴슬러, 모리츠 C.에셔, 주세페 아르침볼도, 막스 에른스트, 레오나르드 다빈치 윌리엄 워드워즈 ,레너드 번 스타인, 칼 프리드리히 가우스, 베게너, 토마스 월러	문학, 미술 음악, 수학 과학, 의학
패턴형성 (Forming pattern)	에밀리 카메 크느그와레예, 심하 아롬, 바흐, 조지프 푸리에, 버지니아 울프 등	미술, 음악 수학, 문학 무용, 과학

표 8) '패턴 인식과 형성' 챕터의 창조성을 빛낸 위인과 분야

패턴 인식이란 어떤 사물과 대상으로부터 일관된 법칙을 발견해 내는 능력이며 패턴이란 반복되는 모양, 경향, 양식 등 일정한 방향성을 의미한다. 패턴 인식은 지각과 행위의 일반 원칙을 끌어내며 예상의 근거를 마련한다. 또한 패턴 형성은 둘 이상의 구조적인 요소나 기능적인 작용을 결합하여 새로운 패턴을 만들어 내는 능력이다.[79]

패턴을 인식하는 것은 때때로 우연하게 발견되므로 어느 정도의 인내심을 필요로 한다. 블라디미르 나보코프(Vladimir Nabokov)는 어린 시절부터 패턴인식에 관심이 많았다. 특히 그가 잠자리를 준비하기 위해 윗몸일으키기를 했을 때나 움직일 때도 민감했다고 보고했다. 그는 리듬감 있는 패턴과 리듬감 있는 소리를 결합해 미로처럼 복잡한 바닥의 리놀륨 문양에서 찾거나, 벽에 갈라진 틈이나 그림자

에서도 얼굴 패턴을 발견했다고 쓰고 있다. 그리고 그 모든 것을 통합해서 그의 시에서 외치듯 묘사했다. 청각, 시각, 언어 패턴을 움직임의 패턴과 통합하고 각각 다른 것을 증가시키기 위해 사용하는 이 경험은 그에게 매우 중요했다. 그는 그의 회고록에서 "나는 자녀를 키우는 부모에게 강조한다. 절대로 아이에게 빨리하라고 강요하지 말라."라는 충고가 담긴 글들을 썼다.[80] 이는 자녀 교육에서 기다림의 중요성을 주지시킨 것이다.

패턴은 미술, 역사, 수학, 과학 등 세상의 모든 분야와 연결되어 있다. 사람 피부에서는 손금, 지문과 같이 서로 다른 생명의 무늬가 나타난다. 그리고 손가락 지문의 특징을 생활 속에 이용해서 스마트폰의 잠금을 해제하기도 하고, 손가락을 움직여 스마트폰 화면에 나타난 점으로 잠금 패턴을 만들기도 한다. 또한 사람들은 문화재가 출토되는 위치의 특성을 파악하기 위해 점 패턴을 사용하기도 하며, 빅 데이터 분석을 통해 사람들의 소비 및 생활 패턴을 분석하여 활용한다. 이처럼 사람의 습관이나 행동도 패턴이 될 수 있으며 인간과 더불어 존재하는 생명체들의 모습에서도 패턴을 발견할 수 있다.

패턴인식 향상 활동

1. 하루의 일상의 패턴, 행동이나 습관의 패턴, 찾아서 표로 만들어 자기 만의 패턴을 만들기.
2. 공원의 조경의 규칙을 찾고, 나무들을 분류해 보고, 잎맥, 마디, 열매 꽃잎의 패턴을 찾아 그려 보기.
3. 단어, 숫자, 도형, 표지판, 아이콘의 패턴을 찾아보고, 어떤 기준이나 원리를 발견하고 관심을 갖기.
4. 자연물, 인공물들에서 패턴을 찾고, 공통점을 모아보고, 연결하기.

미술재료 중에 마블링 물감은 다루기 편하고 색이 선명하여 특히 아동들에게 인기가 있고, 찍을 때마다 우연히 나오는 모양이 달라져 상상력을 키우는 데 많은 도움을 준다. 무엇보다도 하나의 패턴을 다른 패턴으로 변화시키는 재미가 있는데, 처음에 생긴 패턴을 일정한 방향으로 젓거나 움직여 주면 패턴이 조금씩 다른 모양으로 변화한다. 이 기법은 우연적인 것에서 아름다움을 발견할 수 있는 눈을 길러 주고 자기도 모르게 몰입이 되기도 하며, 자연스럽게 패턴 만들기 놀이가 되기도 한다.

커피숍의 바리스타는 마블링 기법을 이용해 커피 위에 우유로 다양한 무늬를 만들어서, '라떼아트(Latte Art)'로 먹는 사람들의 눈을 즐겁게 해 많은 인기를 얻고 있다. 이렇듯 패턴 만들기에서 가장 중요한 것은 문제에 대한 답이 하나가 아님을 깨닫는 것이다. 이것은 바리스타가 커피를 만드는 방식, 음악가가 작곡을 하는 방법, 과학자가 문제를 푸는 방법, 미술가가 이미지를 만드는 방법 등 이 하나가 아닌 것처럼 무궁무진하다.

세계 모든 나라의 기후와 지형 조건, 문화와 시대의 변화에 따라 집의 구조와 건축 양식이 달라지듯, 하나의 패턴은 창조적인 사람에 의해 다른 모습으로 새롭게 태어날 수 있다. [그림32]는 순천만의 국가정원을 항공에서 작은 사진이다. 이 공원은 습지의 생태적 가치와 기후변화 등의 글로벌 이슈에 대한 다양한 전시연출, 문화행사를 하는 곳으로 순천 동천을 사이에 두고 동서로 나뉘어 '꿈의 다리'로 연결된다. 이 공원 디자인의 결과물에서는 단순하고 기본적인 패턴을 여러 방식으로 반복하거나 결합시켜 새롭고 독특한 패턴을 만들어 내는 것이다. 이처럼 창의적인 발상과 아이디어는 지속적으로 성장한다.

그림 32) 순천만 국가정원(http://www.sogardens.or.kr/)

패턴형성 향상 활동

1. 칠교놀이나 수수께끼 놀이를 하면서 조각들을 만들고 배열하기.
2. 건축물의 단청이나 타일에서 패턴 찾고, 연속무늬 만들기.
3. 동물이나 식물형상으로 패턴 찾고 '쪽매 맞춤' 그림으로 연결하기.
4. 음악의 음률의 변화와 수학의 '프랙텔공식'을 대입하여 패턴 만들기.
5. 과일이나 채소의 단면에서 찾은 무늬로 생활용품 디자인에 적용하기.

그림 33) 이지선, Hand printing, 25x17cm, 2013, pen drawing

그림 34) 타일 전통문양

유추 Analogizing

생각도구	창조성을 빛낸 위인	분야
유추 (Analogizing)	막스 플랑크, 헬렌켈러, 에어빈 슈뢰딩거, 다윈, 토머스 맬서스, 움베르토 에코, 호머, 노구치 이사무, 에셔,캐시 토스니, 바흐 등.	과학, 경제학 공학, 문학 미술, 발생학 음악

표 9) '유추' 챕터의 창조성을 빛낸 위인과 분야

'유추' 란 사물이나 현상에서 유사하거나 일치가 되는 내적 관련성을 알아내는 것이다. 다른 것들 사이에서 닮은 점을 찾아 조합하고, 응용하며 연관 지어 보는 활동을 하는 것은 상상력을 키우는 데 도움이 된다. 창의적 사고를 하려면 사물이 가지고 있는 특징이나 성질, 기능 가운데서 유사성과 연관성을 찾아낼 수 있어야 한다. 이것이 여섯 번째 창조적 생각 방법인 '유추' 이다.

다른 것 사이에서 연관성 찾기를 보면, 두 개념의 거리가 멀고 의미가 비슷할수록 좋은 유추가 된다고 했다. 이런 측면에서 볼 때 좋은 유추는 새롭고 유용함을 강조하는 '창의성' 을 촉진시키는 도구라 할 수 있다.

'추상화' 가 사물의 가장 중요한 속성을 뽑아내는 것처럼 추상화를 할 수 있는 능력이 있어야 '유추' 적 사고가 가능하다. 앞장에서 거론한 창의적 생각 방법들은 어느 하나가 혼자서 작용하는 게 아니고 이처럼 서로 맞물리는 상호작용으로 생성된다.

예술은 유추와 은유에 의해 탄생된다.

화가는 유추를 통해 보이지 않는 것을 상상할 수 있도록 표현하고, 시인은 유추를 통해 모습을 잘 드러내지 않는 삶의 진실을 일러주고, 과학자는 수많은 사물들에서 영감을 얻어 기발한 발명품들을 만들어 낸다. 이처럼 유추는 경험한 것들을 토대로 하여 경험하지 못한 세계의 거대한 우주의 법칙도 알아낼 수 있다.

많은 철학자들은 유추가 비논리적이라서 판단을 그르치게 한다고 폄하하지만, 오히려 유추는 불완전하고 부정확하기 때문에 알려진 것과 알려지지 않은 것 사이에 다리가 된다고 한다.

다음의 작품 메트로폴 파라솔은 스페인 세비야의 오래된 구역인 엔카르나시온 광장(Encarnacion square)에 위치해 있는 목조 구조물이다.

처음 이 건축물을 만났을 때 거대한 구름이 떠있는 것 같은 인상이었다. 혹은 맛있는 와플이 대형화된 것 같았다.

이 구조물은 독일 건축가인 율겐 마이어 헤르만(Jurgen Mayer-Hermann)이 2011년 4월에 준공되었다. 메트로폴 파라솔은 세계에서 가장 큰 목조 구조물로 추정된다. 이 구조물은 엔카르나시온의 버섯으로 사람들에게 널리 알려져 있다. 이 디자인은 세비야 대성당의 볼트 구조와 인근에 있는 크리스토 데 부르고스 광장(Plaza de Cristo de Burgos)의 무화과나무에서 영감을 받은 것이다. 네 개의 층으로 이루어져 옥상에서 도시 전경을 볼 수 있는 파노라마 테라스를 비롯하여 고고학 박물관과 농부 마켓, 들어 올려진 광장, 그리고 그 아래와 파라솔 내부에 있는 여러 개의 바와 레스토랑으로 이루어진다.

그림 35) 마이어-헤르만(Mayer-Hermann, Jurgen/1965~/독일), 메트로폴 파라솔(목조/150x75x28m/2005~2011년/에스파냐 세비야)

그림 36) 마이어- 에드반(Mayer-Hermann, Jurgen/1965~/독일), 메트로폴 파라솔 설치도면

몸으로 생각하기 Body Thinking

생각도구	창조성을 빛낸 위인	분야
몸으로 생각하기 (Body thinking)	올리버 색스, C.S.셰링턴, 엘리어트 펠드, 하워드 가드너, 잭슨 폴록, 로댕, 헨리무어, 레너드 번스타인, 아인슈타인, 오스타 슐 레머, 피카소, J.B.스콧 할데인 등.	의학, 과학 무용, 수학 미술, 음악 심리학

표 10) '몸으로 생각하기' 챕터의 창조성을 빛낸 위인과 분야

몸의 감각은 '창의적인 사고'의 도구가 된다. 우리가 사고하고 창조하기 위해 몸의 근육 속에 저장된 근육의 움직임과 긴장, 촉감 등을 떠올릴 때 비로소 '몸의 상상력'이 작동한다. 사고하는 것은 느끼는 것이고, 느끼는 것은 사고하는 것이며 몸의 움직임이 생각이 된다.

1890년대에 신경생물학자 셰링턴(C. S. Sherrington)에 의해 발견되어 자기수용이라고 불리는 이 일반적인 감각은 우리 몸의 경험에 기초한다. 우리가 걷거나 뛰거나 뛸 때, 우리는 끊임없이 우리 몸이 어떻게 느끼는지 알고 있다; 그리고 우리는 우주에 있는 우리가 어디에 있는지 안다. 대부분의 경우 우리는 자신도 모르게 이런 인식을 갖게 된다.

우리는 자전거를 타거나, 야구를 치거나, 망치나 스크루드라이버를 사용하거나, 새로운 악기를 연주하거나, 스웨터를 뜨거나, 유리를 부는 등 새로운 기술을 배우고 있을 때 우리의 자기수용 감각을 매우 잘

알고 있다. 각각의 이러한 기술들은 오랜 시간 동안 의식적인 학습과 연습을 필요로 한다. 자전거 타기나 피아노 연주에 관련된 동작을 익힐수록 의식 없이 점점 더 많은 동작을 한다. 더 이상 공을 치는 방법에 대해 생각할 필요가 없을 때, 실제로 테니스를 즐기기 시작할 수 있다. 곡을 연주하기 위해 손가락을 어디에 어떻게 움직여야 하는지를 더 이상 기억할 필요가 없을 때, 진정한 음악을 만들기 시작할 수 있다. 피아니스트들은 소나타의 음과 역학을 위한 근육 기억력에 대해 말한다; 그들은 배우들이 몸의 모든 근육에 자세와 몸짓의 기억을 저장하듯이, 이러한 기억들을 손가락에 저장한다. 배우들이 등장인물의 행동을 즉흥적으로 할 때, 기억된 몸짓은 음악가를 위해 하는 것처럼 쉽고 자연스럽게 다가온다.[81]

이건용 작가 [그림37,38]는 캔버스를 등진 채 손을 뻗어 그리거나, 캔버스 앞에서 체조라도 하듯이 양팔을 뻗어 그림을 그린다. 적극적으로 몸을 매개한 작업들이어서 소개를 하게 되었다.
"내 머리가 그린 것이 아니라 내 몸이 그린 것이다."라고 말하며, "세계 회화사에서 이렇게 뒤로 그리는 사람이 어디 있느냐"라는 작가의 말에서 자부심이 묻어났다.
작가는 "나는 테크닉에는 관심 없다"라면서 "내 작품은 특정한 양식을 따르는 게 아니라, 그린다는 것은 무엇인지 묻는 데서 출발한 사유"라고 강조했다. 그는 몸을 통해서 생각을 다시 생각하는 것(Re thinking - Thinking)이다.

그림 37) 이건용, 신체 드로잉 76-1,170 x 90cm, 베니어에 매직잉크, 1976

그림 38) 이건용, 신체드로잉 76-2, 20.4 x 30.3cm, C-프린트, 1976

감정이입 Empathizing

생각도구	창조성을 빛낸 위인	분야
감정이입 (Empathizing)	대니얼 데이루이스, 이사도라 던컨, 클라 우디오 아라우, 윌리엄 카를로스 윌리엄스, 앙리 베르그송, 트르 하이에르, 제인구달, 아인슈타인, 한네스 알프벤 등.	문학, 무용 음악, 의학 철학, 과학 역사학

표 11) '감정이입' 챕터의 창조성을 빛낸 위인과 분야

감정이입은 사람의 몸과 마음을 통해 현상들을 지각하는 것이다. 자신의 위치를 문제 혹은 대상 속으로 옮겨 놓음으로써 '통찰'을 얻을 수 있다. 그리고 자신이 이해하고 싶은 것이 될 때 가장 완벽한 이해가 가능해진다.

철학자 칼 포퍼는 새로운 이해를 얻을 수 있는 가장 유용한 방법을 '공감적 직관', 혹은 '감정이입'이라고 보았는데, 이것은 '문제 속으로 들어가 그 문제의 일부가 되는 것'을 가리킨다. 다양한 분야에서 감정이입을 활용하듯이 교육에서도 감정이입을 적절히 활용하면 상상력을 촉진시키고, '창의성'도 향상될 수 있다.

감정이입에 대하여 윌라 캐서 원스(Willa Carher Once)는 소설가, 배우, 의사들이 "다른 사람의 내부 속으로 들어가는 독특하고 놀라운 경험"을 가지고 있다고 썼다. 많은 작가들이 그런 공감대를 가지고 있다는 것은 말할 나위도 없다. 알폰스 도테(Alphonse Daudet)는 캐

서 원스의 말과 거의 같은 것을 공감했다. " 작가가 묘사하고 있는 사람들의 내면 속으로 들어가, 그의 눈을 통해 세상을 보고 그의 감각을 통해 그것을 느껴야 한다. 다른 사람과 합치는 것은 육체적으로 "타자성(othemess)" 의 상실이나 포기를 의미한다. "라고 말한다.[82]

작품 '춤' [그림39]은 미술사에 길이 남은 야수파의 대표 화가 마티스의 걸작품이다. 푸른 하늘과 녹색의 대지가 화면의 전체를 이루고 있고, 춤을 추는 모습의 단순화된 인물들이 꼭 현실이 아닌 듯한 경쾌한 느낌을 주며 관람객들을 즐거운 감정으로 빠져들게 한다. 이렇게 미술 작품은 관람자에게 기쁨이나 슬픔, 경외심, 두려움 등의 감정들을 느끼고 또 다른 상상의 세계로 안내한다.

그림 39) Henri Matisse, Dance 1, 2.6 x 3.91m, oil on canvas, 1909,
Museum Of Modern Art, New York City

차원적 사고 Dimensional thinking

생각도구	창조성을 빛낸 위인	분야
차원적 사고 (Dimensional thinking)	아그네스 드 밀, 에드윈 A.애벗, 레오나르도 다빈치, 알브레히트 뒤러, 제논, 조지아 오키프, 카르로 루비아 등.	무용, 문학 의학, 과학 미술, 건축학 공학, 수학

표 12) '차원적 사고' 챕터의 창조성을 빛낸 위인과 분야

차원적 사고는 어떤 사물을 평면으로부터 3차원 이상의 세계로 혹은 사건을 넘어 다른 세계로 옮길 수 있는 상상력을 의미한다.

2차원에서 3차원으로, 혹은 그 역방향으로 이동하는 것과 관련이 있다. 어떤 한 차원에서 주어진 정보들을 변형시켜 다른 차원으로 옮겨 놓거나, 아니면 그 반대로, 하나의 차원으로 제공된 정보를 매핑하거나 다른 세트로 변환하는 것, 하나의 차원으로 구성된 물체나 프로세스의 비율을 확장 또는 변경하는 것, 그리고 우리가 알고 있는 공간과 시간을 넘어 치수를 개념화하는 것을 포함한다.[83]

프랭크 로이드 라이트(Frank Lloyd Wright)는 아홉 살 때 선물로 받은 프뢰벨 블록세트가 건축에 대한 사고를 발달 시켜주었으며 프리드리히 프뢰벨은 모형 만들기와 3차원적 사고를 교육에 있어서 대단히 중요한 측면으로 여기고 적극 옹호했다고 한다.

과학뿐만 아니라 예술, 공학, 제조업, 그리고 일상생활에서 차원 사고 기술의 필요성을 인정한다면, 어떻게 그것들을 배울 수 있을까? 시

작을 위해, 우리는 우리 자신과 교실을 위해 이 상상력에 정통한 사람들의 훈련을 모델링 할 수 있다.[84]

다음 [그림40]은 조선 후기 우리나라의 아름다운 강산을 실제로 보고 그리는 진경산수화풍을 연 겸재 정선(1676년 ~ 1759년)이 영조 10년(1734년)에 내금강의 모습을 그린 작품이다.

내금강의 실경을 수묵담채로 그렸으며 전체적으로 원형 구도를 이루고 있고 위에서 아래로 내려다 본 모습이다. 눈 덮인 봉우리들은 위에서 아래로 내려 긋는 수직 준법을 이용하여 거칠고 날카로운 모습으로 표현하였다. 이 그림은 직접 금강산의 실경을 보고 그린 것으로 다차원적인 각도에서 표현 한 작품이며, 정선이 그린 금강산 그림 가운데에서도 가장 크고, 그의 진경산수화풍이 잘 드러난 걸작이라 할 수 있다.

그림 40) 겸재 정선, 금강전도, 94.5 x 130.8㎝,
수묵담채, 1734

모형 만들기 Modeling

생각도구	창조성을 빛낸 위인	분야
모형 만들기 (Modeling)	피에트 몬드리안, H.조지웰스, 제임스 워드 손, 스트라빈스키, 로더 세션스, 필립 글래스, 마께뜨, 마담터소, 플레밍, 리누스 파울링 등.	문학, 수학 과학, 음악 미술, 의학

표 13) '모형 만들기' 챕터의 창조성을 빛낸 위인과 분야

모형은 어떤 대상이나 개념을 보는 사람이 즉각 인식할 수 있도록 실제를 축약하고 차원을 달리 표현해야 하며, 실제, 혹은 가정적 실제 상황을 염두에 두고 필요한 규칙과 자료, 절차를 이용하는 시뮬레이션이다.

미술에서 주제를 표현하는 활동은 모델링, 즉 모형 만들기를 기초로 하고 있는 경우가 많다. 조형의 기초가 되는 요소와 원리, 형태의 스케치를 통해 보다 넓은 시각으로 바라볼 수 있으며, 이는 새로운 생각의 탄생을 하게 한다. 모형은 보는 사람이 즉각 인식할 수 있도록 실제를 축약하고 차원을 달리 표현한다. 모형을 만드는 행위는 표현 재료나 기법, 또는 대상을 보는 관점에 따라 달라지며 제작자의 풍부한 사고력을 극대화하여 '창의적인 표현'을 가능하게 한다.

모형은 실제, 혹은 가정적 실제 상황을 염두에 두고 필요한 규칙과 자료, 절차를 이용하는 시뮬레이션이다. 이 정의는 조금씩 차이는 있겠지만 모든 분야에서 모형을 정의 내릴 때 두루 사용된다. 또한 모

형은 어떤 대상의 구조와 기능에서 가장 중요하고 결정적인 요소만을 추출한 것이라고 할 수 있다. 이처럼 모형은 단순히 무언가를 만들어 내는 것이 아니라, 대상이 되는 시스템이나 상황을 세밀하게 관찰하고 난 후에야 만들어 낼 수 있다. 실제로 모형을 제작하려면 그 모형이 정신적인 것이건 물리적인 것이건 간에 다양한 제작방법과 원리에 대한 깊은 분석이 있어야만 가능하다.

　많은 예술가들은 또한 살아있는 사람들과 무생물들을 모델로 사용한다. 그들은 모델들에게 오랜 시간 동안 특정한 자세를 취하도록 요청하기도 하고 정물화를 배열하고, 그러고 나서 그들은 그림이나 조각으로 해석한다.[85]

　뉴욕 맨해튼의 새로운 랜드마크인 베슬(Vessel)은 허드슨 야드 재개발 프로젝트 중 하나로, 영국 디자이너 토머스 헤더윅(Thomas Heatherwick)이 이끄는 헤더윅 스튜디오가 탄생시켰다.

　디자이너의 유년 시절 경험에서 비롯된 베슬은 완공 이래 단순한 건축물 이상으로 자리매김하고 있다. 독특한 내부와 외관은 건축물, 예술 작품, 기념비의 역할을 동시에 해낸다. 이 건축물은 벌집을 연상시키는 육각형의 모형을 기반으로 전체적으로는 타원형으로 이루어진 조형물이다.

그림 34) Thomas Heatherwick, The Vessel, 46m(16floor), 2019

놀이 Playing

생각도구	창조성을 빛낸 위인	분야
놀이 (Playing)	플레밍,파울 에를리히, 리처드 파인먼, 장피아제제롬 레멀슨 알렉산더 콜더, 루이스 캐럴, 펜로즈, 찰스 아이브스, 페러 프레이즈 등.	과학, 무용 문학, 수학 음악, 심리학

표 14) '놀이' 챕터의 창조성을 빛낸 위인과 분야

놀이는 즐거움을 부르고, 즐거움은 몰입을 부르며, 몰입은 성장을 부른다. 그러므로 창조적인 통찰은 놀이에서 나온다. 분명한 목적이나 동기가 없는 놀이는 내면적이고 본능적인 느낌과 정서, 직관, 쾌락을 선사한다. 놀이는 우리를 본능적인 느낌, 감정, 직관, 그리고 재미의 상징적인 추진력으로 되돌아가게 하고, 그 결과 창조적인 통찰력은 우리를 창조자로 만든다. 그러므로 놀이는 지식을 변형시키고 우리가 우리만의 세계, 인물, 게임, 규칙, 장난감, 퍼즐을 만들 때 그리고 그것들을 통해 새로운 과학과 예술들을 통해 이해를 형성한다.[86]

심리학자인 장 피아제(Jean Piaget)의 제안대로, 놀이는 다양한 정신력을 강화시키기 때문에 유용할 수 있다. 그래서 연습 놀이는 연습을 통해 기술을 향상시킴으로써 어떤 사고 도구도 연습하고 개발할 수 있다고 했다.[87]

다음 작품은 작가 니키드 생팔(Niki De Saint Phalle) 공원 설치 작품과 박지숙 작가의 '달맞이 꽃의 명상'의 작품이다. 자유롭게 전시에 참여하는 관람객들의 모습이 작품과 합일이 되었다.

그림 42) Queen Califia's Magical Circle by Niki De Saint Phalle
Escondido, CA

그림 43) 박지숙, Meditation of Moon flower, 설치작업, 1993

변형 Transforming

생각도구	창조성을 빛낸 위인	분야
변형 (Trans forming)	라에톨리, 해럴드 에드거튼, 애드거튼, 올덴버그, 반 브뤼겐, 조지 펄, 셔먼 스타인, 막스 빌, 리처드 파인먼, 파울 클레 등.	과학, 공학 미술,음악 수학

표 15) '변형' 챕터의 창조성을 빛낸 위인과 분야

　여러 가지 생각 도구를 동시에 혹은 연달아서 사용하여 서로 영향을 주고받는 과정에서 일어나는 것을 '변형'이라고 한다. 이 과정에서 사고의 변형은 예상하지 못한 창의적인 발견을 낳는다.

　창조적 작업을 하기 위해서는 문제를 규정할 때나 조사할 때, 그리고 해답을 찾아낼 때에 적절한 생각 도구들을 동원할 줄 알아야 한다. 이 변형적 사고는 서로 다른 분야를 연결해주는 형식을 만들어 주고, 이런 과정에서 유의미한 통찰을 탄생시키기도 한다.

　어떠한 테마를 이미지나 모형으로 전환하고, 세심한 관찰과 실험을 통해 규칙을 찾아내고, 규칙 중에서 가장 중요한 것들을 가지고 상징화하여 그것을 다시 재구성하여 새로운 모형을 만든다. 이렇게 변형은 여러 생각 도구들을 한데 엮어서 하나로 만들고 각각의 기술을 다른 기술들과 서로 접합시켜 '창의적인' 결과를 만들어낸다. 이 모든 변형의 과정들을 보면, 이 활동 속에서 알 수 없었던 '창의성'이 발현되는 것이다.

　이런 작업의 예는, 파울 클레의 음악이 미술이 되고, 미술이 음악이

되었던 작품에서 찾아볼 수 있다. 클레는 작곡가들이 '다성 음악'을 창작하는 것과 똑같은 방법으로 미술의 시각적 요소를 혼합해서 [그림44] 〈5성부 다성음악〉과 같이 재미있는 패턴을 만들어 낼 수 있다고 깨달았다.

클레는 바우하우스에서 학생들을 대상으로 한 강의를 위해 자신의 실험을 노트에 기록했다. 그는 음조의 지속과 강도를 보여주면서 음악 음표의 간단한 그래픽 표현으로 시작했다. 그리고 나서 이러한 생각들은 음의 선으로 이미지로 추상화되었다. 클레는 그의 작곡의 시각적 요소를 '혼합'하여 폴리폰(polyphonic)음악을 만들 때 사용되었던 것과 엄격히 유사한 방식으로 복잡한 패턴을 만들 수 있다는 것을 알게 되었다. 예를 들어, [그림44] 〈5성부 다성음악〉에서 그는 각기 다른 다섯 종류의 선을 그렸다. 이는 다섯 개의 '성부(聲部)'를 나타낸다. 이 선들은 각자 가진 고유한 특질을 훼손하지 않은 상태로 서로 가로지르며 일정한 패턴을 형성한다. 영상 음악 변형에 대한 클레의 해결책 중 특히 주목할 만한 점은 이미지가 음악에서 찾아볼 수 없는 미술과 음악의 통합과 변형으로 새로운 속성을 획득한다는 것이다.[88]

"나도 작곡가들이 다성 음악을 창작하는 것 같은 방법으로
복잡한 패턴을 만들 수 있다는 것을 깨달았다."
- 파울 클레

미술과 음악은 서로 영감을 주고받으며 통합과 변형을 통해 독창적인 작품들이 만들어진다. 작품 [그림45]는 음악적인 리듬의 순수한 선으로 드로잉한 작품이며, [그림46]은 악보 위에 일상의 에피소드를 변형하여 표현한 작품이다.

그림 44) 파울 클레, 5성부 다성음악, 종이 위에 드로잉,

그림 45) 파울 클레, Drawing
Knotted in the Manner of a net,
종이위에 펜, 1920

그림 46) 악보위에 일상 에피소드,
작자미상

통합 Synthesizing

생각도구	창조성을 빛낸 위인	분야
통합 (Synthe sizing)	블라디미르 나보코프, 제임스라이트힐, 칸딘스키,자코브, 데이비드 호크니, 마거릿 미드, 알렉산드르 스크랴빈, 헬렌켈러, 모리스, 오토 피에네 등	문학, 미술 과학, 음악 인류학

표 15) '통합' 챕터의 창조성을 빛낸 위인과 분야

'통합'은 자신의 독자적인 방법으로 정보와 요소를 동시에 고려하고, 느끼고, 모으고 조합함으로써 창의적인 결과물을 만들도록 한다. '하나의 감각이 다른 영역의 감각을 불러일으키는 일, 또는 그렇게 일으켜진 감각'이라고 정의한다. 즉 공감각은 하나의 감각 반응을 통해 다른 감각기의 경험을 공유하는 것을 말하며, 이는 음악을 듣고 색을 보고, 맛을 보고 색을 느끼는 등의 지각적인 경험인 동시에 감각의 융합을 의미한다.

루트번스타인(Root-Bernstein)은 '상상하면서 분석하고, 화가인 동시에 과학자가 되는 것, 이것이 바로 최고의 상태에 이른 종합적으로 지적인 사고의 모습'이라고 설명한다. 감각과 사고를 융합하는 것은 창조력이 뛰어난 사람들 사이에서 연상적 공감각만큼이나 흔한 일이다. 이렇게 통합은 지적으로 알고 있는 것과 감각적으로 경험한 것이 능동적으로 결합되어 완벽하게 이해하는 것이다. 그러므로 미래는 모든 지식의 방법을 통합함으로써 발전하며 통합적인 이해를 창조하는 것

은 우리의 능력에 달려 있을 것이다. [89]

감수성이 뛰어난 사람들에게는 시각과 소리, 그 밖의 다른 모든 감각들이 서로 뒤섞인다. 영역의 경계를 넘나들 수 있도록 하는 사고 훈련, 감각적 인상과 느낌, 지식과 기억이 다양하면서도 통합적인 방법으로 결합되는 것이다.

앞에서 제시하는 13가지 생각 도구는 앞에서 언급한 창의적 사고 훈련 기법과 비교하여 다음과 같은 특징을 가지고 있다. [90]

첫째, 저자는 이 생각 도구가 창조적인 사람들이 실제 사용했던 사고 방법에 크게 의존하고 있고, 그들이 스스로 사용했다고 말한 것들이며 확인된 것이라고 설명하고 있다.

둘째, 생각 도구들이 환상과 실재 사이에 통합적 이해를 가능하게 하는 특징이 있다. 기존의 창의력 사고 훈련 기법들이 창의성을 인지적 측면에서만 국한 한 것에 비해, 생각 도구는 창의력 훈련의 효과를 극대화할 수 있다.

셋째, 13가지 생각 도구는 독립적 학습이 가능하며, 반면 서로 연합하여 학습이 가능하다는 큰 장점을 가지고 있다. 기존의 사고 기법이 단일 활동에 단일 기법만이 사용 가능하였다면, 생각 도구들은 두 가지 이상의 생각 도구가 연합하여 학습할 때 더 큰 효과를 낼 수 있다.

넷째, 생각 도구의 대부분은 이미 우리에게 학습의 방법 면에서 매우 친근하고 밀접하다. 타 교과 수업 시간에 사용한 적이 있는 도구들이 대부분이다.

마지막으로 생각 도구의 가장 중요한 특징은 훈련을 통해 '창의성'을 키우기 위한 학습이 가능하다는 것이다.

꽃을 피우기 위해서는 제대로 된 씨앗뿐만
아니라, 제대로 된 토양이 필요하다.
좋은 생각을 키울 때도 마찬가지다.

- 윌리엄 번바흐(William Bernbach)

artist

4/

예술가처럼
창의적으로
살아보기

4. 예술가처럼 창의적으로 살아보기

뛰어난 예술가들의 작품을 볼 때 감탄사를 연발하며 그들을 동경하지만 우리 자신이 예술가처럼 될 수는 없다고 생각한다. 독특한 발상으로 세상을 놀라게 만드는 예술가나 천재는 원래 따로 있다고 생각하기 때문이다. 혹은 창의성이 나이 들고 머리가 굳어 버린 어른의 역량이 아니라고 생각하는 사람들도 있다. 정말 그럴까? 결론부터 말하자면 예술과 창의성에는 나이도 학벌도 지식도 상관없다.

그렇다면 예술가처럼 창조적인 사고를 하려면 어떻게 해야 할까? 이런 질문을 받을 때면 사람들에게 먼저 마음껏 자유롭게 이것저것 만지고 부수고 또다시 만들며 놀았던 어린 시절을 떠올려 보라고 한다. 하루 종일 재미있었던 일은 무엇이었나? 아무런 두려움 없이 열정적으로 살던 때는 언제였는가?

창의적으로 살기 위해서는 그때와 같은 마음가짐이 필요하다. 만일 이런 마음을 되살리고 싶다면, 그런 것들을 멀리서 찾을 필요는 없다. 지금 이 순간, 바로 우리들 안에 있는 것을 끄집어내면 된다.

예술가처럼 창의적으로 산다는 것은 지금 이 순간을 즐기고 원하는 일을 하면서 신나게 사는 것이며, 창의적인 삶은 우리들이 그것을 얼마나 원하는지에 달려 있는 것이다. 그러므로 자신이 좋아하는 것이 무엇인지, 가장 행복했을 때는 언제인지 그리고 자신이 어떤 사람인지를 아는 것이 중요하다.

놀이야말로 창조의 시작

창의성을 키우기 위해서는 먼저 '노는 법'을 배워야 한다. 신나게 놀면서 창의성의 본능을 자극해야 하기 때문이다.

케리 스미스 (Keri Smith)는 "놀이는 자신이 어떤 사람인지를, 무엇에 소질이 있는지를 재발견하게 해 주는 가장 중요한 요소이다."라고 말한다.[91] 이렇게 자유로운 놀이 과정에서 어떤 결과물이 만들어지고 그 과정에서 몰입을 하게 된다. 또한, 이 몰입 속에서 '창의성'이 샘솟고 그 안에서 '환희'가 탄생한다. 물론 그 결과물로 인해 자존감도 높아지고 즐거움도 있지만 더 중요한 것은 놀이 과정에서 버려진 일들을 정리하다 보면 거기서 새로운 아이디어를 발견하기도 하고 생각지도 못했던 일에 도전하게 된다.

'시작'을 시작하는 법 배우기

시작하는 법을 시작하기 위해서는 먼저, 시작을 방해하는 요소, 즉 여러분의 마음을 가로막는 훼방꾼에 대해서 알아야 한다. 그 방해 요소란 자신이 창의성을 추구하지 못하게 가로막는 모든 것을 말한다. 자신이 두려워하는 모든 것들. 그 두려움들과 정면으로 부딪치고 그것을 부숴 버리는 '용기'가 필요하다.

제일 먼저 자신의 마음을 들여다보는 훈련, 즉 '명상'을 통해 자기를 아는 것부터 시작해야 한다. 특히 머릿속에서 늘 의심에 가득 찬 비판자의 소리가 들리는 사람이라면 더욱더 그렇다. 우리들이 잘하지

못하는 이유들을 찾아내고 하나씩 타파해서 자존감을 높여야 한다. 그다음은 목적을 정하라! 목적은 어떻게 정하지? 목적을 정하는 일이 막막하고, 막연하게만 느껴진다면 실질적인 정의를 확인해 보는 것이 도움이 된다. 사전을 찾아보면 '목적'은 '실현하려고 하는 일이나 나아가는 방향'이라고 정의되어 있다. 목적을 정하고 나면 확실히 진취적인 혹은 비타민을 먹은 것과 같은 마음의 스파크가 일어나는 효과를 볼 수 있다.

필자가 창의적인 '수요일 문화체험 프로젝트'를 기획할 때 처음부터 어떤 것을 실질적으로 만들지 않았다. 학생들과 차를 마시며 다양한 계획들을 서로 이야기 나누는 시간을 통해 창의적인 삶을 위한 작은 씨앗이 뿌려졌고 여기에 다양한 생각들이 모여 여러 가지 프로젝트가 완성되었다. '집단지성'이란 이렇게 큰 힘을 준다. 때로는 자신이 깨닫지 못하는 것이 대화를 통해 정리가 되기도 하고, 차를 마시며 나누는 즐거운 수다 속에서 어떤 목적이 자연스럽게 세워지는 것이다. 목적은 그렇게 정해진다.

세상을 바라보고, 자기가 좋아하는 것을 선택하고, 자기가 가고 싶은 곳을 스스로 결정하기만 해도 목적은 정해진다. 하지만 목적을 정하는 것만으로는 충분하지 않다. 목적을 정했다면 그것을 믿어야 하고, 철저하게 따를 수 있는 작은 목표들이 분명히 있어야 한다.

어떤 목적을 정하는 것은 즐거운 하루를 보내기 위한 계획을 짜는 일처럼 단순할 수도 있고, 일생일대의 꿈을 결정하는 것만큼 큰일이 될 수도 있다.

이런 계획들을 위해서는 어디에서건 순간순간 생각나는 것들을 메모하는 습관을 추천한다. 생각 없이 끄적이는 낙서 속에서도 인생을

바꿀 수 있는 중요한 키워드를 찾아낼 수 있다. 특히 매일 일기를 통해 이들을 정리 해나간다면 목적이 정해질 것이다. 이런 실천들이야 말로 창의성을 적극적으로 실현시킬 수 있는 비법이다.

메모하기를 즐길 수 있는 몇 가지 방법들을 그림을 통해 소개한다.

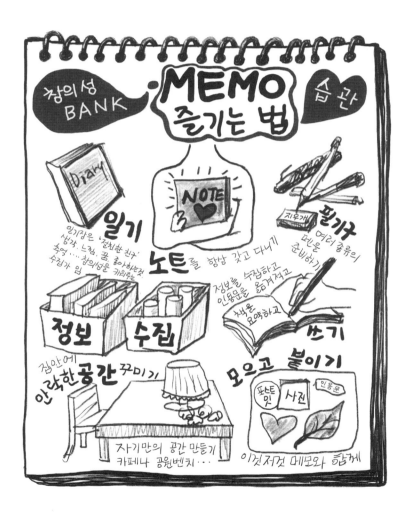

정말로 하고 싶은 일 찾기

 목적을 정하는 일이 '창의적인 삶'에 어떻게 도움이 되는지 알고 싶다면 일단 '마음속에서 원하는 행동'을 실천에 옮기는 일부터 시작해 보자.

 먼저, 어릴 때 좋아했던 놀이를 떠올려 보자. 아이들은 본능적으로 자기가 뭘 원하는지 알고, 본능에 따라 행동하는 방법을 찾아서 원하는 일을 한다. 어린 시절의 기억을 떠올려 보고 특히 흥분과 기쁨으로 가득 차 있었던 이야기를 재현하다 보면 열정과 연결될 수 있다. 특히 어릴 때 좋아했던 놀이에 대한 기억은 정확히 흥미진진했던 지점을 생각해내는 데 도움이 된다.

 즐겨 읽던 책이 있었다면, 그 책의 어떤 점이 좋았는지도 기억해 본다. 도서관이나 서점에서 책에 둘러싸여 있는 느낌을 좋아했다면 출판이나 도서 판매 분야를 알아볼 수 있다. 근사한 이야기를 지어내는 사람들에게 존경심을 느꼈다면 글쓰기를 시도해 볼 수 있을 것이고, 또 인형 옷을 직접 만들어서 입히는 것을 좋아했다면 패션 디자인을 고려해 볼 수 있다. 열정의 근원을 살펴보자는 것이다.

 어린 시절의 놀이 감각을 일상에 적용해 보자. 그 감각이 바로 재능이다. 또한 그 재능을 깨닫는 것이 신나게 사는 비결이기도 하다. 그런데 다시 놀기 시작하면 두려움이 생길 수도 있을 것이다. 많은 사람들은 일하는 동시에 노는 것이 불가능하다고 생각한다. 하지만 좋아하는 일을 발견하고 추구하다 보면 장기적으로는 모든 면에서 만족

스러운 삶을 살게 된다. 자신의 길을 걸을 때 '내가 뭘 하고 있는 거지?' 라는 의문을 품는 것은 자연스러운 현상이다.

 이 세상에 흩어져 있는 에너지가 가득 찬 사람들을 찾는 fire finder 가 되어보자! 자신이 가고 싶어 하는 그곳에 이미 도착한 사람들과 가까워지는 것을 추천한다. 단체에 가입하고, 인터넷에서 뜻이 맞는 사람들을 찾아보고, 몸담고 싶은 분야의 유명한 사람들과 대화해보고, 학회에 참석하는 등 자신의 그룹을 만들어 보자. 전문가의 견습생이 되거나 비영리 단체에 자원해서 활동하기를 적극적으로 추천한다. 한 예로, 창의성을 발휘하는 과정을 기록하고 다른 사람들에게도 권하는 웹 사이트를 만들어 보기는 어떨까. 그러는 과정에서 '창의성'을 이해하고, 자신에게 잠재해 있는 창의성의 씨앗들을 발견할 수 있을 것이다.
 이렇게 새로운 일을 시작한다는 것이 불안하고 의심스러울 때에는 관련 도서를 읽어보는 것을 추천한다. 자신의 일을 잘 해낸 사람들의 경험은 좋은 본보기가 될 것이다.

 자신의 삶에서 원하는 것이 있다면 다음과 같이 실천해 본다.

1. 우선 목적부터 정하라
2. 그것이 이루어질 수 있다고 믿어라
3. 하고 싶은 일을 저질러 보자
4. 마음속에서 원하는 행동을 찾아 실천하라
5. 어떻게 될지 답이 안 보여도 자신을 믿어라
6. 자주 심호흡을 하고 진심으로 즐기자
7. 자신이 가고자 하는 길에 감사하는 마음을 가져라

거창하게 시작하려고 하지 말자. 현재 상황에서 누릴 수 있는 것을 이용한다. 예를 들어 어니스트 헤밍웨이(Ernest Hemingway)는 식사하다가 생각나는 것을 어디든 가리지 않고 손에 잡히는 대로 글을 썼다고 한다. 미국의 그래피티 아티스트 키스 해링 (keith Haring)은 자신의 놀이터인 지하철역에 그림을 그리기도 했다.

걱정은 자주 혹은 많이 흘려보내는 것이 좋다. 자신이 갖고 있는 재능이나 능력에 관해서는 걱정하지 말자. 재능이나 능력은 시간이 흐르면서 노력하는 가운데 발달하고 변하는 법이기 때문이다. 지금 하고 있어야 할 일을 걱정하면 앞으로 나아가지 못한다. 새로운 일을 시작하기는 무척 힘들지만, 동시에 흥미진진하고 무궁무진한 미래를 생각하는 과정이며 이것을 즐기는 것에 최선을 다해보자. 이렇게 마음 속에서 원하는 행동을 찾아 실천하는 것이 창의성을 키우는 지름길이다.

삶의 목표는 사는 것이고, 산다는 것은 즐겁게,
술에 취한 듯 알딸딸하게, 고요하게, 신처럼 깨어 있는 것이다.
-헨리 밀러 Henny MIller [92)

다음은 오감을 통해 좋아하는 것들을 발견하는 방법을 제시한다.
이것이 지금 이 순간을 신나게 사는 비결이다.

창의성 씨앗 하고싶은 것들을 발견 하는법 오감

영감을 찾아 나서기

사람들은 대부분 영감을 찾지 못하고 다소 멍하고 무감각하게 놓쳐 버리거나 제자리에 머물러 고여 있는 경우가 많다. 영감은 순간적으로 쉽게 왔다가 어디론가 **빠져나가기** 때문에 일상 속에서 찾아내기가 쉽지 않다. 그것은 아직 영감을 기다리는 습관을 들이지 못해서 그런 것이다. 이런 습관이 모이고 쌓이면 어느 순간 창의성이 발휘된다.

그럼 어떻게 시작해 볼까? 먼저 느긋하게 시간을 들여 마음을 차분하게 다스리는 것이 중요하다. 그리고 자신이 좋아하는 것부터 시작하고, 가장 즐거운 일이라면 순서에 상관없이 뭐든 바로 시작한다. 여러분은 무슨 일을 할 때 시간 가는 줄 모르고 푹 빠져드는가?

산책을 하거나, 멋진 공연을 보거나, 음악을 듣거나, 맛있는 음식을 먹거나, 차를 마시거나, 좋은 책을 읽거나, 라디오 방송을 듣거나, 잡지를 들춰 보거나, 좋아하는 블로그를 방문하거나, 미술관에 가서 작품을 감상하는 것도 좋다. 어디서 시작해야 할지 막막할 때 이런 방법을 쓰면 영감을 떠올리는 데 큰 도움이 될 것이다.

충분한 휴식은 영감을 찾아 나서는 비결이자 시작을 위한 첫 단추이다. 자신을 돌보는 일은 행복한 삶에 결정적 역할을 하기 때문이다. 건강한 몸에서 건강한 정신이 나오는 법이다. 건강이 뒷받침되지 않으면 모든 것이 소용없다.[93]

창의성도 '자기를 돌보는 의식'의 핵심적인 구성 요소이며, 그 중요성은 휴식이나 영양 섭취, 운동에 결코 뒤지지 않는다. 창의성은

몸이 준비되었을 때에만 온전히 잠재력을 발휘할 수 있다. 몸이 아파 자신감이 상실되고 크나큰 무기력과 우울이 몰려올 때 우리는 비로소 알게 된다. 휴식과 건강의 중요성을. 영감을 찾기 시작할 때 낮잠이 발휘하는 위력도 크다. 잠에서 깨어나기 시작하는 몽롱한 의식 상태에서 작품을 구상하기도 하고, 어제 풀지 못했던 일들을 송두리째 얻기도 한다. 휴식이나 평정심을 찾아 창의성에 시간을 쏟는 것은 선택이 아니라 필수이다.

영감이 자연스럽게 흘러들어와 당장 새로운 아이디어에 따라 행동해 보고 싶어지는 순간은 기쁨으로 가득 찬다. 특히 여행은 자연스럽게 영감들과 만나는 가장 훌륭한 방법이다. 일상에서 벗어나 새로운 환경에서 자기 자신을 볼 수 있고, 신선한 영감을 얻을 수 있다.
영감을 깨닫고 받아들이는 민감성을 계발하는 것이 중요하다.[94] 반복되는 일상 때문에 무감각한 상태가 되어선 곤란하다. 그렇지만 반복되는 일상 속에서도 영감은 찾아온다.

영감은 우리가 좋아하는 것들에서 쉽게 찾을 수 있다. 최근 핸드폰 카메라의 등장은 우리들의 감성 수업에 큰 역할을 한다. 길을 거닐다가 언제라도 손쉽게 사진으로 남길 수 있다. 사진을 잘 못 찍는다는 생각이 들더라도 수시로 이미지를 포착하고 모으다 보면 화면의 구도를 생각하게 되고 자신만의 심미적 안목을 기를 수 있다. 이렇게 찍은 사진을 블로그나 인터넷상의 갤러리에 올려 두면 기록이 되고, 사진을 찍을 때 구도를 잡는 실력이 늘기도 한다. 무엇보다 이런 활동들이 다른 사람들에게도 영감을 줄 수 있다.

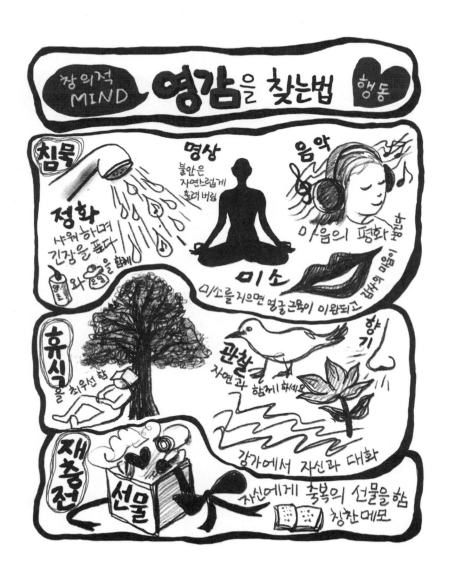

창의성의 본보기 찾기

전시회를 보러 다니는 것은 예술가에게 꼭 필요하다. 훌륭한 예술을 몸소 체험하고 느끼는 것만큼 영감을 불러일으키는 활동도 없다.

우리는 시각적으로 포화된 이미지의 세상에서 살고 있다. 그래서 필자는 다른 사람의 작품이 자신에게 동화되어 자신의 작품세계에 영향을 미칠까 봐 전시회 관람을 망설이기도 했다. 하지만 아무리 많은 작품들이 만들어지고 공유된다고 해도 예술가는 다른 이의 작품을 감상함으로써 더욱 풍요로워질 수 있다. 예술가의 일이란 자신이 세상에서 보고 싶은 것을 보고, 자기만의 독창적인 언어로 상징화하고 표현하는 것이기 때문이다.

좋아하는 작품에서 받은 영감에서 '창의성'을 발휘하여 글로 쓰고 그림으로 그려보고 완전히 변형해 의미도 바꿔보자. 이런 과정들은 모두 기록할 만한 가치가 있다.

어떤 상황에 처해 있든 간에 이런 질문들이 큰 도움이 된다. 이 질문들이 우리들의 창의적 삶을 위한 길잡이가 되고 '창의성'에 본보기를 찾는데 내면의 자아와 연결될 수 있게 해주기 때문이다.

우선, 이 질문들에 답하기 전에 마음을 가라앉히고 의식적으로 심호흡을 하고, 직관에 자신을 열어 놓자. 이 질문들에는 정답도 없고 오답도 없다. 이 질문들은 창의적인 시간뿐만 아니라 생활의 다양한 측면과 관련되어 있다. 부담 없이 자신에게 질문을 던지는 것부터 시작하고 나면 스스로 해답을 찾을 수 있을 것이다.

창조성을 키우려면 신념이 필요하다. 내면의 꿈을 생각하고, 그것을 인정하고 믿는다면 창의성의 날개를 달 수 있다. 창의성의 본보기를 찾고, 자신을 위한 선언문을 만들고 이를 실천해 보자.

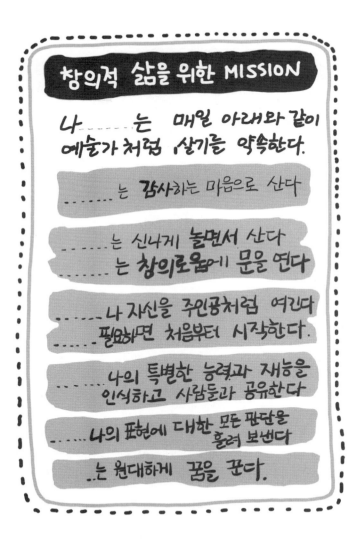

잠재력을 일깨우는 의식 만들기

의식 만들기는 인식을 전환하거나 경험을 완전히 탈바꿈하는 일을 위한 의도적인 훈련 방안이다. 자신만의 의식을 개발하면, 중요한 일에 부딪힐 때마다 사소한 일이라도 마음의 준비를 할 수 있다. 힘든 일을 겪을 때나 삶과 죽음의 급격한 사건을 겪을 때, 또는 중요한 시험이나 면접과 같은 '용기'를 내야 할 때. 두려움을 받아들여야 할 때, 어려운 일을 순조롭게 넘겨야 할 때, 고마운 마음을 표현해야 할 때 다음과 같은 의식들을 실천해 보면 잠재의식 속에 내재된 창의적인 마인드를 찾을 수 있을 것이다.

1. 자연을 접하고 즐기기

자연은 참으로 순수하고 한결같은 아름답다. 수많은 고민거리에 심란하다가도 자연을 만나면 안정감을 느낀다. 새들의 지저귐, 나뭇잎 바스락거리는 소리, 산들바람, 밀려왔다 밀려가는 파도를 느껴본 사람은 안다. 자연이 자신에게 어떤 의미인지, 어떤 환경에서 가장 편안한 기분이 드는지 생각해 보고 자주 자연을 접하는 시간을 갖는다.

2. 인생의 씨앗 심고 정원 놀이하기

새로운 변화를 받아들이는 의미에서 집 안이나 밖에 씨앗을 심는다. 씨앗에서 싹이 트고 줄기가 자라나는 동안 자신도 성장하는 것을 느낄 것이다. 그 열매를 얻는 것 자체가 인생이다. 흙을 가지고 놀기 혹은 꽃들의 색깔을 형용사로 표현해 보기 등 좀 더 적극적인 정원 놀이도 좋겠다. 복잡하고 섬세한 꽃잎의 세세한 모양새를 관찰하면서 대화를 나누다 보면, 자신의 변화를 인식할 수 있을 것이다.

3. 향기로 정화하기

특정한 허브를 태우는 연기 정화는 어떤 장소의 기운을 바꾸고 새로운 시작 명상 기도 등에 도움이 된다. 힘든 일을 끝마친 뒤 특히 도움이 된 경험이 있어 미술치유 시간에 향기를 수업의 재료로 자주 사용하게 되었다. 기분 전환에 중요한 역할을 한다.

4. 자신감을 일깨우는 노래 부르기

자신에게 힘을 실어 주는 노래를 한 곡 고르고, 자주 부른다. 필자는 아일랜드의 가수 브라이언 케네디(Brian Kennedy)의 'You Raise Me Up ' 부르면 힘이 난다.

5. 공간 장식하기

자기만의 공간에 등이나 별 혹은 드림캐쳐(Dreamcatcher)를 만들어 달아 마법 같은 효과를 경험한다. 이 의식은 매일 자신에게 동기를 부여하고 작업 공간에 새로운 활기를 불어넣는 데 도움이 된다.

6. 풍요로움 드러내기

풍요로움을 드러내기 위해 소망 단지를 만든다. 이 소망 단지는 인생의 모든 꿈과 희망, 특히 불가능하다고 생각하는 것들을 담는 강력한 용기인 것이다. 소망을 적기만 해도 보이지 않는 '힘'을 느낄 것이다.

7. 격려의 말풍선 만들기

유명한 사람들이나 자기가 존경하는 사람들의 사진에 격려의 말로 가득 채운 말풍선을 만든다. 존경하는 사람들에게 긍정적인 말을 듣는 건 언제나 기분을 좋게 한다. 가능하면 매일 적는 것도 좋다.

창의성 열매 잠재의식 일깨우는 법 동기

정원놀이

종이땅 놀아보기

인생의 씨앗 심기

꽃표지

- 개나리 · 기대
- 국화 · 진심
- 나팔꽃 · 기쁜소식
- 연자란 · 우아

소원

희망의 메시지 쓰기

칭찬 말풍선 만들기

칭찬릴레이

종이접기

집중과 인내심 키우기

거꾸로보기

세상을 다르고 새롭게 보기

소망 단지 만들기

- 유리병 타임캡슐 -

인생의 모든 꿈, 불가능한 것을 이룩어지게 담는 '희망단지' 희망이음표

용기 · 실천 · 신념

나만의 공간 만들기

PLANNER SCHEDULE

걷고 또 걷기

도전

실수 OK

MIS X

인생의 지도 그리기

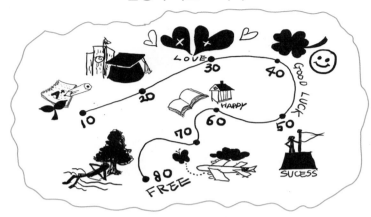

어떻게 해야 원하는 인생을 살면서 하고 싶은 일을 할 수 있을까? 그럼 어디에서 시작해야 할까? 어느 방향으로 가야 할까? 새로운 에너지를 얻고 성공하려면 자신의 목적지를 상세하게 그린 다음 그곳으로 가는 지도를 만들어야 한다. 이것은 각자의 잠재력을 최대로 발휘하기 위해 선택할 수 있는, 가장 유익한 연습 방법이다.

한때 좀처럼 다음 목적지를 결정하지 못했던 적이 있다. 훈련도 부족했고 끝을 보지 못할까 봐 겁을 먹기도 했다. 그런데 미래에 대한 목표가 명확할수록 꿈은 이루어진다.

<div align="center">Realizaton=Vivd Dream</div>

목표를 정하고 원하는 것을 명확하게 그려보자. 먼저 생각하는 이상적인 인생을 상세하게 그려 본다. 그런 다음 그 이미지를 종이 위 옮긴다. 여기서 중요한 것은 마음껏 표현하는 것이다. 거창하게 꿈꾸자. 가슴속 깊은 곳에 숨어 있던 은밀한 욕망들을 불러낼 수 있는 기회이다. 우리 내면에는 가장 큰 성취감을 맛보게 될 목적지에 대한 이미지가 반드시 존재하기 마련이다.

창의성을 키우기 위한 훈련

- 단순성 단순한 목표를 세우고 매일 실천한다.
- 규칙성 매일, 가능한 한 많은 시간을 투자한다.
- 진지함 할 일이 있다는 것을 진지하게 믿는다.
- 정직 정직하게 창조하고 정직하게 평가하기
 위해 최선을 다한다.
- 자기주도 창의성 훈련을 주도하는 것은 자신이
 되어야 한다.
- 열정 최선을 다해 임해야 한다.
- 집중 주의에 산만한 것을 떨쳐버리고 몰두한다.
- 의식 의식을 집행하듯 경외심을 가지고 엄격하게
 매 단계를 수행한다.
- 기쁨 고요한 기쁨이 창의성 훈련의 바탕이
 되도록 한다.
- 훈련 자신에 대한 존경심을 가지고 단련하려는
 의지를 자져야 한다.
- 자기신뢰 자신이 선택한 것과 능력에 대해 새로운
 믿음을 가져야 한다.

Notes

1 Runco, M. A. (2007), Creativity: Theories and themes: Research. development, and practice. New York: Academic Press, p35-37.

2 최인수, 『창의성의 발견』, 쌤앤파커스, 2011, p34-35.

3 전경원, 『창의성 교육의 이론과 실제』 창지사, 2012, p.29.

4 Gardner, H. (1988), Creativity: An interdisciplinary perspective. Creativity Research Journal, 1, p8-10.

5 문정화, 하종덕, 박경빈, 김선진 저, 『또 하나의 교육 창의성 3판』학지사, 2019 p37~38.

6 Davis, G. A. (1975), In famous pursuit of the creative person, Journal of Creative Behavior, 9, p75-80.

7 Runco, M. A. (2007), Creativity: Theories and themes: Research. development, and practice. New York: Academic Press.

8 Rhodes, C.(1997).Gowth from deficiency creativity to being creativity. In Runco, M.A.& Richards, Eminent creayivity, Greenwich CT, p247-252.

9 문정화, 하종덕, 박경빈, 김선진 저, 『또 하나의 교육 창의성 3판』 학지사, 2019, p59.

10 Guilford, J. P. (1970), Traits of creativity, In P. E. Vernon, ed., Creativity, 167-188, Middlesex, England: Penguin.

11 Torrance, E. P. 『The blazing drive: The Creative personality』, Buffalo, NY: Beary Limited, 1987.

12 최인수, "창의적 성취와 관련된 제 요인들: 창의적 연구의 최근 모델의 체계모델(Systems Model)을 중심으로", 미래유아교육학회지, 5(2), 1998, p133-166.

13 Csikszenmihalyi, M.(1996), Creativity: Flow and the psychology of discovery and invention. new York: Harper Collins, p 57-60.

14 Amabile, T. M. (1982), Social psychology of creativity: A consensual assessment technique. Journal of Personality and Social Psychology, 43, p989-997.

15 Weisberg, P., & Springer, K, (1961), Environmental factors and creativity in young children, Psychological Reports, 45, p443-449.

16 Sternberg, R. J., & Lubart, T. I. (1991), An investment theory of creativity and its develop-ment, Human Development, 34, p1-31.

17 홍정표 저, 『창의적 발상을 위한 아이디어 발전소』 전북대학교 출판문화원, 2013, p17.

18 최인수 저, 『창의성의 발견』, 쌤앤파커스, 2011, p.37~43.

19 Amabile, T. M,(1983), 『The social psychology of creativity』, New York: Springer-Verlag.

20 Torrance, E, P. (1988), The nature of creativity as manifest in its testing. In Sternberg, R. J. (Ed.), The nature of creativity(43-75), Cambridge: Cambridge

University Press.

21 Torrance, E. P. (1979), The search for satori and creativity, Buffalo, NY: Creative Education foundation. p50-62.

22 Urban, K. K. (1991), On the development of creativity in children. Creativity Research Journal 4, p177-191.

23 Rhodes, M. (1962), An analysis of creativity. Phi Delta Kappan 42, p305-310.

24 김미선 역, 로버트 W. 와이스버그,저, 『창의성 문제해결, 과학, 발명, 예술에서의 혁신』 시그마프레스, 2009, p4-6.

25 최인수 저, 『창의성의 발견』 쌤앤파커스, 2011, p27-28.

26 Sternberg, R. J. & Lubart, T. I, Investing in creativity. American Psychologist 51(7), 1996, p77-88.

27 문정화, 하종덕, 박경빈, 김선진 저, 『또 하나의 교육 창의성 3판』 학지사, 2019, p37~38.

28 MacKinnon, D. W. (1962), The nature and nurture of creative talent. American Psychologist 17, p484-495.

29 Torrance, E, P. (1981), Thinking creatively in action and movement, Bensenville, I11, : Scholastic Testing Service, Inc,

30 전경원 저, 『창의성 교육의 이론과 실제』 창지사, 2012, p65.

31 전경원 저, 『창의성 교육의 이론과 실제』 창지사, 2012, p64.

32 홍정표 저, 『창의적 발상을 위한 아이디어 발전소』 전북대학교 출판문화원, 2013, p20-22.

33 홍정표 저, 『창의적 발상을 위한 아이디어 발전소』 전북대학교 출판문화원, 2013, p23-27.

34 김명철 역, Daniel Pink 저, 『새로운 미래가 온다 미래 인재의 6가지 조건』, 한국경제신문사, 2012.

35 Csikzentmihalyi, (1988), Society, culture, and person: a system view of creativity. In R. J. Sternberg(Ed,), The nature of creativity(325-339). New York: Cambridge University Press.

36 Rogers, C. R. (1995), On becoming a person: A therapist's view of psychotherapy. Boston: Houghton Mifflin.

37 최인수, 이종구 저, 『창의성 계발을 위한 창의성검사의 이해와 활용』 한국가이던스, 2004, p11-13.

38 Torrance, E. P.(1973), Can we teach children to think creatively? Journal of Creative Behavior, 6(2), p114-143.

39 Guilford, J. P. (1986), Creative talents: Their nature, uses and development. Buffalo, NY: Bearly.

40 Sternberg, R. J., & Lubart, T. I. (1991), An investment theory of creativity and its develop-ment, Human Development, p55.

41 Rogers, C. R. (1962), Toward a theory of creativity. In S. J. parnes & H. F. Harding(Eds.), A source book for creative thinking, New York: Scribner.

42 Alane Jordan Starko(2013), Creativity in the Classroom , Schools of Curious
 Delight, Routledge. http://creativiteach.me/2015/08/19/5-more-strategies-
 for-beginning-a-creative-school-year

43 Kenneth Clark, Martin Kemp, 『leonardo da vinci』,Penguin UK, 2015. p85-90.

44 공경희 역, Michael Gelb 저, 『다빈치의 천재가 되는 7가지 원칙』, 강이북스, 2016,
 p.17.

45 Michael Gelb, 『How to Think Like Leonardo Da Vinci :Seven Steps to Genius
 every Day』,Random House Publishing Group, 2009.

46 공경희 역, Michael Gelb 저, 『다빈치의 천재가 되는 7가지 원칙』, 강이북스, 2016,
 p.70.

47 공경희 역, Michael Gelb 저, 『다빈치의 천재가 되는 7가지 원칙』, 강이북스, 2016,
 p.78.

48 Jane Roberts, 『Leonardo Da Vinci, the Codex Hammer, Formerly the Codex
 Leicester』,Royal Academy of Arts, 1981. 코덱스 레스터는 그런 레오나르도가
 생각한 것에 대해 남긴 글과 그림, 도형 등이 있는 노트 이다. 빌 게이츠는 1994년
 무려 30,802,500 달러를 주고 이 노트를 경매에서 구입하여 교육적 목적을 위해
 디지털화 하여 일반에 공개했다.

49 공경희 역, Michael Gelb 저, 『다빈치의 천재가 되는 7가지 원칙』, 강이북스, 2016,
 p106.

50 공경희 역, Michael Gelb 저, 『다빈치의 천재가 되는 7가지 원칙』, 강이북스, 2016,
 p108.

51 Jean Paul Richter, 『The Notebooks of Leonardo da Vinci』, Dover Publica-
 tion,Inc, New York, 2012, P23-27.

52 공경희 역, Michael Gelb 저, 『다빈치의 천재가 되는 7가지 원칙』, 강이북스, 2016,
 p122-124.

53 공경희 역, Michael Gelb 저, 『다빈치의 천재가 되는 7가지 원칙』, 강이북스, 2016,
 p171-172.

54 공경희 역, Michael Gelb 저, 『다빈치의 천재가 되는 7가지 원칙』, 강이북스, 2016,
 p197-198.

55 Gelb,Michael J·Howell Kelly·Buzan, Tony, 『Brain Power: Improve Your Mind
 as You Age Improve Your Mind As You Age』, New World Library, 2011, p102.

56 공경희 역, Michael Gelb 저, 『다빈치의 천재가 되는 7가지 원칙』, 강이북스, 2016,
 p182.

57 공경희 역, Michael Gelb 저, 『다빈치의 천재가 되는 7가지 원칙』, 강이북스, 2016,
 p197-198.

58 공경희 역, Michael Gelb 저, 『다빈치의 천재가 되는 7가지 원칙』, 강이북스, 2016,
 p216.

59 Rudolf Steiner, 『Knowledge of the Higher Worlds and Its Attainment』, Rough Draft Printing, 2012.

60 공경희 역, Michael Gelb 저, 『다빈치의 천재가 되는 7가지 원칙』, 강이북스, 2016, p248.

61 Henry M.Sayre, 『A World of Art』, Prentice Hall, 1997, p170-173.

62 David G. Wilkins, 『Collins Big Book of Art: From Cave Art to Pop Art』,Collins design, ,2005, p122.

63 Jean Paul Richter, 『The Notebooks of Leonardo da Vinci』, Dover Publication,Inc, New York, 2012, P29-35.

64 Daniel F,Chambliss, "The Mundanity of Excellence: An Ethnographic Report on Stratification and Olympic Swimmers," Sociological Theory 7 (1989): p70-86.

65 Eric A, Hanushek, 『Valuing Teachers: How Much Is a Good Teacher Worth?"』 Education Next 11, 2011, p40-45.

66 Roy F. Baumeister, 『Meanings of Life』,The Guilford Press, 1991.

67 앤절라 더크위스, 『GRIT IQ, 재능, 환경을 뛰어넘는 열정적 끈기의 힘』 비즈니스북스, 2016, p85-88.

68 Sue Ramsden et al., "Verbal and Non-Verbal Intelligence Changes in the Teenage Brain," Nature 479, 2011, p113-116.

69 앤절라 더크위스, 『GRIT IQ, 재능, 환경을 뛰어넘는 열정적 끈기의 힘』 비즈니스북스, 2016, p255-258.

70 Angela duckworth, 『Grit: The Power of Passion and Perseverance』, SCRIBNER, 2016, p7-13.

71 앤절라 더크위스, 『GRIT IQ, 재능, 환경을 뛰어넘는 열정적 끈기의 힘』 비즈니스북스, 2016, p86.

72 Robert & Michele Root-Bernstein, 『Sparks of Genius』,Mariner books, 1999, p9-13.

73 Robert & Michele Root-Bernstein,『Sparks of Genius』,Mariner books, 1999, p30-49.

74 Robert & Michele Root-Bernstein, 『Sparks of Genius』,Mariner books, 1999, p50-55.

75 Robert & Michele Root-Bernstein, 『Sparks of Genius』,Mariner books, 1999, p61-68.

76 Robert & Michele Root-Bernstein, 『Sparks of Genius』,Mariner books, 1999, p70-72.

77 Robert & Michele Root-Bernstein, 『Sparks of Genius』,Mariner books, 1999, p90.

78 Robert & Michele Root-Bernstein, 『Sparks of Genius』,Mariner books, 1999, p92-96.

79 Robert & Michele Root-Bernstein, 『Sparks of Genius』,Mariner books, 1999, p114.

80 Robert & Michele Root-Bernstein, 『Sparks of Genius』,Mariner books, 1999, p161-162.

81 Robert & Michele Root-Bernstein, 『Sparks of Genius』,Mariner books, 1999, p201.

82 Robert & Michele Root-Bernstein, 『Sparks of Genius』,Mariner books, 1999, p204.

83 Robert & Michele Root-Bernstein, 『Sparks of Genius』,Mariner books, 1999, p220.

84 Robert & Michele Root-Bernstein, 『Sparks of Genius』,Mariner books, 1999, p234.

85 Robert & Michele Root-Bernstein, 『Sparks of Genius』,Mariner books, 1999, p267-268.

86 Robert & Michele Root-Bernstein, 『Sparks of Genius』,Mariner books, 1999, p248.

87 Robert & Michele Root-Bernstein, 『Sparks of Genius』,Mariner books, 1999, p287-288.

88 Robert & Michele Root-Bernstein, 『Sparks of Genius』,Mariner books, 1999, p314.

89 Robert Root-Bernstein, Michele Root-Bernstein, 『Sparks of Genius: The 13 Thinking Tools of the World's Most Creative People』,Houghton Mifflin Company, 1999, p296-310.

90 Keri Smith, 『The Guerilla Art Kit: Everything You Need to Put Your Message』, Princeton Architectureal Press, 2007.

91 Miller, Henry. Stand Still Like the Hummingbird. New York: Norton, 1962.

92 Breathnach, Sarah Ban. Simple Abundance: A Daybook of Comfort and Joy New York: Warner, 1995.

93 Cameron, Julia. The Artist's Way: A Spiritual Path to Higher Creativity. New York: Tarcher/Putnam, 1992.

Diagram & Illustraion

Bibliography

1 공경희 역, Michael J. Gelb 저 『다빈치의 천재가 되는 7가지 원칙』, 강이북스, 2016.

2 공경희 역, Michael J. Gelb 저 『레오나르도 다빈치처럼 생각하기』, 대산출판사, 1999.

3 공경희 역, 마이클 J. 겔브 저 『레오나르도 다 빈치처럼 생각하기』, 대산출판사, 1999.

4 김명철 역, Daniel Pink 저 『새로운 미래가 온다 미래 인재의 6가지 조건』, 한국경제
 신문사, 2012.

5 김미선 역, 로버트 W. 와이스버그 저 『창의성 문제해결, 과학, 발명, 예술에서의 혁
 신』, 시그마프레스, 2009.

6 김미선 역, 엘코논 골드버그 저 『창의성: 혁신의 시대에 던져진 인간의 뇌』 시그마
 북스, 2019.

7 김미정 역, 앤절라 더크위스 저 『GRIT IQ, 재능, 환경을 뛰어넘는 열정적 끈기의 힘』
 비즈니스북스, 2016.

8 김선영 저 『디자인교육과 창의성-융합과 집중』 집문당, 2015.

9 김 얼·소희선·최설아 외 역, 스콧 둘레이·스콧 위트호프트 저 『메이크 스페이스: 창
 의와 협력을 이끄는 공간 디자인』, 에딧더월드·MYSC, 2014.

10 김재헌 저, 로버트 루트번스타인·미셸 루트번스타인 원작 『주니어 생각의 탄생』, 에
 코의서재, 2013.

11 로버트 루트번스타인·미셸 루트번스타인 저 『생각의 탄생』, 서울:에코의 서재, 2007.

12 류방승 역, 우젠광 저 『레오나르도 다빈치의 두뇌사용법』, 아라크네, 2012.

13 문정화·하종덕·박경빈·김선진 저 『또 하나의 교육 창의성 3판』, 학지사, 2019.

14 박수규·박혜영 역, 제임스히긴스 저 『창의력노트』, 비즈니스북스, 2009.

15 박종성 역, 로버트 루트번스타인·미셸 루트번스타인 저 『생각의 탄생』 에코의서재, 2010.

16 위성남 역, 마이클 자코비 브라운 저 『창의적 그룹으로 문제를 해결하고 세상을 바
 꾸기 위한 개인 가이드』, 책숲, 2019.

17 이경화·유경훈 저 『창의성 사회·문화·교육』, 동문사, 2014.

18 이경화·최병연·박숙희 역, Arthur J. cropley 저 『창의성 계발과 교육』, 학지사, 2004.

19 이동원 저 『창의성 교육의 실천적 접근』, 교육과학사, 2009.

20 이세진 역, 마리사 앤 저 『크리에이티브 데이』, 컬처그라퍼, 2014.

21 이숙문·이효의 역, James C. Kaufman·Jonathan A. Plucker·John Baer 저 『창의
 성 평가 검사도구의 이해와 적용』, 학지사, 2011.

22 이종연 역, E. Paul Torrance 저 『토랜스의 창의성과 교육』, 학지사, 2005.

23 임 웅 역, Robert J. Sternberg·Elena L. Grigorenko·Jerome L. Singer 저 『창의
 성 그 잠재력의 실현을 위하여』, 학지사, 2010.

24 임소연 역, 케리스미스 저 『예술가처럼 창조적으로 살아보기』, 갤리온, 2011.

25 전경원 외 역, Mark A. Runco 저 『창의성 이론과 주제』 시그마프레스, 2009.

26 전경원 저 『창의성 교육의 이론과 실제』 창지사, 2012.

27 정수경 저 『창조적 디자인 발상을 위한 디자인방법론』 한국감성과학회, 추계예술대회, 2006.

28 정주연 역, 로저 본 외흐 저 『Creative Thinking』 에코리브르, 2002.

29 조연순·성진숙·이혜주 저, 『창의성교육』 이화여자대학교출판부, 2008.

30 최인수 저 『창의성의 발견』 쌤앤파커스, 2011.

31 최인수 저, 『창의적 성취와 관련된 제 요인들: 창의적 연구의 최근 모델의 체계모델 (Systems Model)을 중심으로』 미래유아교육학회지, 1998.

32 최인수·이종구 저 『창의성 계발을 위한 창의성검사의 이해와 활용』 한국가이던스, 2004.

33 토렌스 저 『창의성과 사토리(깨달음)을 찾아서(The Search for Satori and Creativity)』, 1979.

34 홍정표 저 『창의적 발상을 위한 아이디어 발전소』 전북대학교 출판문화원, 2013.

35 http://creativiteach.me/2015/08/19/5-more-strategies-for-beginning-a-creative-school-year

36 Alane Jordan Starko (2013), Creativity in the Classroom, Schools of Curious Delight, Routledge,

37 Amabile, T. M. (1982), Social psychology of creativity: A consensual assessment technique. Journal of Personality and Social Psychology, 43, 997-1013,

38 Amabile, T. M. (1983), 『The social psychology of creativity』, New York: Springer-Verlag.

39 Angela duckworth (2016), 『Grit: The Power of Passion and Perseverance』, SCRIBNER.

40 Bender,Sue (1995), Everyday Sacred: A Woman's Journey Home. San Francisco: HarperSanFrancisco.

41 Breathnach, Sarah Ban (1995), Simple Abundance: A Daybook of Comfort and Joy. New York: Warner.

42 Cameron, Julia (1992), The Artist's Way: A Spiritual Path to Higher Creativity. New York: Tarcher/Putnam.

43 Cerwinske, Laura (1993), Writing as a Healing Art: The Transforming Power of Self-Expression. New York: Perigee, 1999. Goldberg, Natalie. Long Quiet Highway: Waking Up in America. New York: Bantam.

44 Csikszenmihalyi, M.(1996), Creativity: Flow and the psychology of discovery and invention. new York: Harper Collins.

45 Csikzentmihalyi, M.(1988), Society, culture, and person: a system view of creativity. In R. J. Sternberg(Ed,), The nature of creativity(325-339). New York: Cambridge University Press.

46 Daniel F,Chambliss (1989), "The Mundanity of Excellence: An Ethnographic
 Report on Stratification and Olympic Swimmers," Sociological Theory 7

47 David G. Wilkins (2005), 『Collins Big Book of Art: From Cave Art to Pop Art』,
 Collins design.

48 Davis (1999), Barriers to creativity and creative attitudes, In Runco, M.A., &
 Pritzker, S. T.(Eds.), Encyclopedia of Creativity, Vol. 2, SanDiego.

49 Davis, G. A. (1975), In famous pursuit of the creative person, Journal of
 Creative Behavior.

50 Davis, G. A. (1999), Barriers to creativity and creative attitudes. In Runco, M,
 A., & Pritzker, S. T, (Eds,), Encyc 'lopedia of creativity Vol. 2, San Diego, Cal,:
 Academic Press.

51 Davis, G. A., & Rimm, S. B. (1998), Education of the Gifted and Talented, Al-
 lyn and Bacon, Needham Heights, MA.

52 Davis, Gary A (1968), "Thinking Creatively-A Guide to Training Imagination".
 Wisconsin Research and Development Center.

53 Eric A, Hanushekz (2011), 『Valuing Teachers: How Much Is a Good Teacher
 Worth?"』Education Next 11.

54 Gardner, H. (1982), Art, mind, and brain: A cognitive approach to creativity.
 New York: Basic Books.

55 Gardner, H. (1988), Creativity: An interdisciplinary perspective. Creativity
 Research Journal.

56 Gardner, H. (1993). Creating minds: An anatomy of creativity seen through
 the lives of Freud, Einstein, Picasso, Stravinsky, Eliot, Graham, and Gandhi.
 New York: Basic Books.

57 Gardner, H. (1995), Reflections on multiple intelligences: Myths and messages.

58 Gardner, H. (1999), Intelligence reframed: Multiple intelligences for the 21st
 century. New York: Basic Books.

59 Gardner, H. (2003, April 21), Multiple intelligences after twenty years. Invited
 address, American Educational Research Association Convention, Chicago, IL.

60 Gelb,Michael J·Howell Kelly·Buzan, Tony (2011), 『Brain Power: Improve Your
 Mind as You Age Improve Your Mind As You Age』, New World Library.

61 Guilford, J. P. (1970), Traits of creativity, In P. E. Vernon, ed., Creativity,
 167-188, Middlesex, England: Penguin

62 Guilford, J. P. (1986), Creative talents: Their nature, uses and development.
 Buffalo, NY: Bearly.

63 Henry M.Sayre (1997), 『A World of Art』, Prentice Hall.

64 Henry Miller (1941), The Wisdom of the Heart. New York: New Directions.

65 Jane Roberts (1981), 「Leonardo Da Vinci, the Codex Hammer, Formerly the Codex Leicester」,Royal Academy of Arts. 코덱스 레스터는 그런 레오나르도가 생각한 것에 대해 남긴 글과 그림, 도형 등이 있는 노트 이다. 빌 게이츠는 1994년 무려 30,802,500 달러를 주고 이 노트를 경매에서 구입하여 교육적 목적을 위해 디지털화 하여 일반에 공개했다.

66 Jean Paul Richter (2012), 「The Notebooks of Leonardo da Vinci」, Dover Publication,Inc, New York.

67 Julia Cameron (1996), The Vein of Gold: A Journey to Your Creative Heart. New York: Tarcher/Putnam.

68 Kenneth Clark, Martin Kemp (2015), 「leonardo da vinci」,Penguin UK.

69 Kent, Corita, and Jan Steward (1992), Learning by Heart: Teachings to Free the Creative Spirit. New York: Bantam.

70 Keri Smith (2007), 「The Guerilla Art Kit: Everything You Need to Put Your Message」, Princeton Architectureal Press, 2007.

71 Koren, Leonard (1994), Wabi-Sabi: For Artists, Designers, Poets, and Philosophers. Berkeley: Stone Bridge Press, 1994.

72 MacKinnon, D. W. (1962), The nature and nurture of creative talent. American Psychologist.

73 Michael Gelb (2009), 「How to Think Like Leonardo Da Vinci :Seven Steps to Genius every Day」, Random House Publishing Group.

74 Miller, Henry (1962), Stand Still Like the Hummingbird. New York: Norton.

75 Natalie Goldberg (1990), Wild Mind: Living the Writer's Life. New York: Bantam.

76 Natalie Goldberg (1996), Writing Down the Bones: Freeing the Writer Within. Reprint, with a foreword by Judith Guest. Boston: Shambhala Publications. Phi Delta Kappan.

77 Rhodes, M. (1962), An analysis of creativity. Phi Delta Kappan

78 Robert & Michele Root-Bernstein (1999), 「Sparks of Genius」 Mariner books.

79 Robert Root-Bernstein (1999), Michele Root-Bernstein 「Sparks of Genius: The 13 Thinking Tools of the World's Most Creative People」 Houghton Mifflin Company.

80 Rhodes, C.(1997).Gowth from deficiency creativity to being creativity. In Runco, M.A.& Richards, Eminent creayivity, Greenwich.

81 Rogers, C. R. (1962), Toward a theory of creativity. In S. J. parnes & H. F. Harding(Eds.), A source book for creative thinking, New York: Scribner.

82 Rogers, C. R. (1995), On becoming a person: A therapist's view of psychotherapy. Boston: Houghton Mifflin.

83 Root-Bernstein, Robert Scott (1999) 「Sparks of Genius」 Mariner books.

84 Roy F. Baumeister (1991), 『Meanings of Life』,The Guilford Press.

85 Rudolf Steiner (2012) 『Knowledge of the Higher Worlds and Its Attainment』 Rough Draft Printing.

86 Runco, M, A. (1999), Divergent thinking, In M. A, Runco & S. Pritzker (Eds.), Encyclopedia of creativity (Vol, I, p. 577-582), San Diego: Academic Press.

87 Runco, M. A. (2007), Creativity: Theories and themes: Research. develop-ment, and practice. New York: Academic Press.

88 SARK. A (1991), Creative Companion: How to Free Your Creative Spirit. Berkeley: Celestial Arts.

89 Sternberg, R. J. & Lubart, T. I (1996), Investing in creativity. American Psychologist.

90 Sternberg, R. J., & Lubart, T. I. (1991), An investment theory of creativity and its develop-ment, Human Development.

91 Sue Ramsden et al (2011), "Verbal and Non-Verbal Intelligence Changes in the Teenage Brain," Nature 479.

92 Torrance, E, P. (1981), Thinking creatively in action and movement, Bensenville, I11, : Scholastic Testing Service, Inc.

93 Torrance, E, P. (1988), The nature of creativity as manifest in its testing. In Sternberg, R. J. (Ed.), The nature of creativity(43-75), Cambridge: Cambridge University Press.

94 Torrance, E. P (1987), 『The blazing drive: The Creative personality』 Buffalo, NY: Beary Limited.

95 Torrance, E. P. (1979), The search for satori and creativity, Buffalo, NY: Creative Education foundation.

96 Torrance, E. P. (1979b), Unique needs of the creative child and adult. In A. H.Passow (Ed.), The gifted and talented: their education and development. 78th NSSE Yearbook. Chicago: National Society for the Study of Education.

97 Torrance, E. P.(1973), Can we teach children to think creatively? Journal of Creative Behavior.

98 Ueland, Brenda (1987), If You Want to Write: A Book about Art, Indepen-dence, and Spirit. 1938. Reprint, Saint Paul, Minn.: Graywolf Press.

99 Urban, K. K. (1991), On the development of creativity in children. Creativity Research Journal.

100 Weisberg, P. & Springer, K., (1961), Environmental factors and creativity in young children, Psychological Reports.

101 Wood, Beatrice (1985), I Shock Myself: The Autobiography of Beatrice Wood. Reprint, edited by Lindsay Smith. Ojai, Calif.: Dillingham Press.